Bibliothek der Mediengestaltung

Konzeption, Gestaltung, Technik und Produktion von Digital- und Printmedien sind die zentralen Themen der Bibliothek der Mediengestaltung, einer Weiterentwicklung des Standardwerks Kompendium der Mediengestaltung, das in seiner 6. Auflage auf mehr als 2.700 Seiten angewachsen ist. Um den Stoff, der die Rahmenpläne und Studienordnungen sowie die Prüfungsanforderungen der Ausbildungs- und Studiengänge berücksichtigt, in handlichem Format vorzulegen, haben die Autoren die Themen der Mediengestaltung in Anlehnung an das Kompendium der Mediengestaltung neu aufgeteilt und thematisch gezielt aufbereitet. Die kompakten Bände der Reihe ermöglichen damit den schnellen Zugriff auf die Teilgebiete der Mediengestaltung.

Weitere Bände in der Reihe: http://www.springer.com/series/15546

Peter Bühler
Patrick Schlaich
Dominik Sinner

Animation

Grundlagen – 2D-Animation – 3D-Animation

Peter Bühler
Affalterbach, Deutschland

Dominik Sinner
Konstanz-Dettingen, Deutschland

Patrick Schlaich
Kippenheim, Deutschland

ISSN 2520-1050 ISSN 2520-1069 (electronic)
Bibliothek der Mediengestaltung
ISBN 978-3-662-53921-7 ISBN 978-3-662-53922-4 (eBook)
DOI 10.1007/978-3-662-53922-4

Die Deutsche Nationalbibliothek verzeichnet diese Publikation in der Deutschen Nationalbibliografie; detaillierte bibliografische Daten sind im Internet über http://dnb.d-nb.de abrufbar.

Springer Vieweg
© Springer-Verlag GmbH Deutschland 2017

Gedruckt auf säurefreiem und chlorfrei gebleichtem Papier

Springer Vieweg ist Teil von Springer Nature
Die eingetragene Gesellschaft ist Springer-Verlag GmbH Deutschland
Die Anschrift der Gesellschaft ist: Heidelberger Platz 3, 14197 Berlin, Germany

The Next Level – aus dem Kompendium der Mediengestaltung wird die Bibliothek der Mediengestaltung.

Im Jahr 2000 ist das „Kompendium der Mediengestaltung" in der ersten Auflage erschienen. Im Laufe der Jahre stieg die Seitenzahl von anfänglich 900 auf 2700 Seiten an, so dass aus dem zunächst einbändigen Werk in der 6. Auflage vier Bände wurden. Diese Aufteilung wurde von Ihnen, liebe Leserinnen und Leser, sehr begrüßt, denn schmale Bände bieten eine Reihe von Vorteilen. Sie sind erstens leicht und kompakt und können damit viel besser in der Schule oder Hochschule eingesetzt werden. Zweitens wird durch die Aufteilung auf mehrere Bände die Aktualisierung eines Themas wesentlich einfacher, weil nicht immer das Gesamtwerk überarbeitet werden muss. Auf Veränderungen in der Medienbranche können wir somit schneller und flexibler reagieren. Und drittens lassen sich die schmalen Bände günstiger produzieren, so dass alle, die das Gesamtwerk nicht benötigen, auch einzelne Themenbände erwerben können. Deshalb haben wir das Kompendium modularisiert und in eine Bibliothek der Mediengestaltung mit 26 Bänden aufgeteilt. So entstehen schlanke Bände, die direkt im Unterricht eingesetzt oder zum Selbststudium genutzt werden können.

Bei der Auswahl und Aufteilung der Themen haben wir uns – wie beim Kompendium auch – an den Rahmenplänen, Studienordnungen und Prüfungsanforderungen der Ausbildungs- und Studiengänge der Mediengestaltung orientiert. Eine Übersicht über die 26 Bände der Bibliothek der Mediengestaltung finden Sie auf der rechten Seite. Wie Sie sehen, ist jedem Band eine Leitfarbe zugeordnet, so dass Sie bereits am Umschlag erkennen, welchen Band Sie in der Hand halten. Die Bibliothek der Mediengestaltung richtet sich an alle, die eine Ausbildung oder ein Studium im Bereich der Digital- und Printmedien absolvieren oder die bereits in dieser Branche tätig sind und sich fortbilden möchten. Weiterhin richtet sich die Bibliothek der Mediengestaltung auch an alle, die sich in ihrer Freizeit mit der professionellen Gestaltung und Produktion digitaler oder gedruckter Medien beschäftigen. Zur Vertiefung oder Prüfungsvorbereitung enthält jeder Band zahlreiche Übungsaufgaben mit ausführlichen Lösungen. Zur gezielten Suche finden Sie im Anhang ein Stichwortverzeichnis.

Ein herzliches Dankeschön geht an Herrn Engesser und sein Team des Verlags Springer Vieweg für die Unterstützung und Begleitung dieses großen Projekts. Wir bedanken uns bei unserem Kollegen Joachim Böhringer, der nun im wohlverdienten Ruhestand ist, für die vielen Jahre der tollen Zusammenarbeit. Ein großes Dankeschön gebührt aber auch Ihnen, unseren Leserinnen und Lesern, die uns in den vergangenen fünfzehn Jahren immer wieder auf Fehler hingewiesen und Tipps zur weiteren Verbesserung des Kompendiums gegeben haben.

Wir sind uns sicher, dass die Bibliothek der Mediengestaltung eine zeitgemäße Fortsetzung des Kompendiums darstellt. Ihnen, unseren Leserinnen und Lesern, wünschen wir ein gutes Gelingen Ihrer Ausbildung, Ihrer Weiterbildung oder Ihres Studiums der Mediengestaltung und nicht zuletzt viel Spaß bei der Lektüre.

Heidelberg, im Frühjahr 2017
Peter Bühler
Patrick Schlaich
Dominik Sinner

**Bibliothek der Medien-
gestaltung**
Titel und
Erscheinungsjahr

1 Grundlagen 2

1.1	**Prinzipien der Animation**	**2**
1.1.1	Squash and Stretch	3
1.1.2	Anticipation	3
1.1.3	Staging	4
1.1.4	Straight Ahead Action and Pose to Pose	4
1.1.5	Follow Through and Overlapping Action	5
1.1.6	Slow In and Slow Out	5
1.1.7	Arcs	5
1.1.8	Secondary Action	6
1.1.9	Timing	6
1.1.10	Exaggeration	7
1.1.11	Solid Drawing	7
1.1.12	Appeal	7
1.2	**Animationstechniken**	**8**
1.2.1	Historische Animationstechniken	8
1.2.2	Einzelbild-Animation	9
1.2.3	Schlüsselbild-Animation	9
1.2.4	Pfadanimation	10
1.2.5	Morphing	10
1.2.6	Kinematik	11
1.2.7	Motion Capture und Performance Capture	12
1.2.8	Reaktion und Interaktion	13
1.3	**Aufgaben**	**14**

2 2D-Animation mit Animate 16

2.1	**Einführung**	**16**
2.1.1	Adobe Animate	16
2.1.2	Entwicklungsumgebung	17
2.2	**Animate-Projekte**	**18**
2.2.1	Voreinstellungen	18
2.2.2	Grafiken	18
2.2.3	Text	21
2.2.4	Symbole, Instanzen, Bibliothek	22
2.2.5	Zeitleiste	25
2.2.6	Sound und Video importieren	27
2.2.7	Veröffentlichen	29
2.3	**Animationen**	**30**
2.3.1	Einzelbild-Animation	30
2.3.2	Schlüsselbild-Animation	31
2.3.3	Pfadanimation	32
2.3.4	Morphing	36
2.3.5	Masken	37

2.3.6 Inverse Kinematik ... 38
2.3.7 Verschachtelte Animationen ... 40

2.4 **Programmierung** ... **41**
2.4.1 Skriptsprachen .. 41
2.4.2 Zeitleiste steuern .. 41
2.4.3 Dynamischer Text .. 44
2.4.4 Dynamische Bilder ... 47
2.4.5 Sound steuern ... 48
2.4.6 Animationen .. 51

2.5 **Aufgaben** .. **55**

3 3D-Animation mit Cinema 4D 60

3.1 **Einführung** .. **60**
3.1.1 Maxon Cinema 4D ... 60
3.1.2 Entwicklungsumgebung .. 60

3.2 **Animationen** .. **63**
3.2.1 Einfache Schlüsselbild-Animation 63
3.2.2 Kombinierte Schlüsselbild-Animation 65
3.2.3 Animation mit Deformer ... 69
3.2.4 Pfadanimation ... 71
3.2.5 Spezial-Animationen .. 74

3.3 **Texturen** ... **76**
3.3.1 Texturen erstellen .. 76
3.3.2 Texturen zuweisen ... 79

3.4 **Szenen** .. **80**
3.4.1 Umgebung ... 80
3.4.2 Licht ... 82

3.5 **Rendern** .. **83**

3.6 **Aufgaben** .. **86**

4 Anhang 90

4.1 **Lösungen** .. **90**
4.1.1 Grundlagen .. 90
4.1.2 2D-Animation mit Animate .. 91
4.1.3 3D-Animation mit Cinema 4D ... 93

4.2 **Links und Literatur** .. **95**

4.3 **Abbildungen** .. **96**

4.4 **Index** ... **97**

1.1 Prinzipien der Animation

Charakteranimation im Film Ace Age 3

animare [lat.]:
Leben einhauchen, beseelen

Das Wort Animation kommt etymologisch aus der lateinischen Wortfamilie „animus, anima = Lebenshauch, Seele" und „animare = Leben einhauchen, beseelen". Ziel einer Animation ist es also nicht, Dinge nur zu bewegen, sondern Dinge zum Leben zu erwecken. Nutzen Sie die Möglichkeiten der Animation nicht um der Technik oder der Effekte willen, sondern machen Sie – wie bei jeder Gestaltung – Ihren Aussagewunsch, Ihre Botschaft zur Basis und Motivation für den Einsatz animierter Elemente. Dies gilt für animierte Menüs, bei denen die Auswahl der Inhalte und verschiedene Schaltzustände visualisiert werden, für Textanimationen und animierte Infografiken bis hin zu komplexen Charakteranimationen.

Frank Thomas und Olie Johnston haben in ihrem 1981 erschienenen Buch: „The Illusion of Life – Disney Animation" in dem Kapitel „The 12 Principles of Animation" die zwölf grundlegenden Animationsprinzipien Disneys dargestellt. Die für den klassischen Zeichentrickfilm aufgestellten Grundsätze sind auf andere Animationsmedien bzw. -techniken übertragbar. Egal ob Sie eine Bild-für-Bild-Animation, eine Tweening-Animation oder Charakteranimation mit Kinematik erstellen.

Animationen lassen sich in einem Buch nicht oder nur unzulänglich darstellen. Wir empfehlen Ihnen deshalb, sich die „12 principles of animation" als Videos von Alan Becker auf YouTube anzusehen.

Animierte Menüpunkte

1.1.1 Squash and Stretch

Squash and Stretch, auf Deutsch Stauchung und Dehnung, ist das grundlegende Prinzip zur Animation bewegter Objekte. Die elastische Verformung durch die Wirkung der physikalischen Kräfte bei der Bewegung verleiht dem Körper Lebendigkeit. Durch den Grad und die Art der Verformung kann der Betrachter auf Masse und Festigkeit des Materials des animierten Objektes schließen. Bei figürlichen Bewegungsabläufen und Charakteranimationen können Sie durch übertriebene Verformung auf einfache Weise das Spiel der Figur unterstützen. Beachten Sie dabei aber immer die physikalischen und physiologischen Gesetzmäßigkeiten. Im Beispiel bleibt das *Volumen* des Balles trotz der Verformung immer konstant.

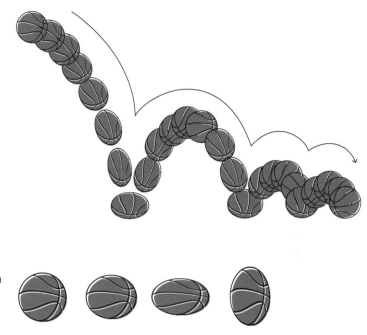

1.1.2 Anticipation

Anticipation, die Vorwegnahme zukünftigen Geschehens, bedeutet in der Animation die Vorbereitung des Betrachters auf die nachfolgende Aktion. Der Betrachter bemerkt, dass etwas passieren wird, und ist gespannt darauf, wie es passiert. Durch die Anticipation wird die Aufmerksamkeit des Betrachters auf eine bestimmte Stelle gelenkt. Anticipation ist auch wichtig, um der Aktion eine natürliche Anmutung zu geben. Bewegungen und Handlungen erfolgen auch im „richtigen Leben" nicht ansatzlos. Im Beispiel holt der Sportler in den ersten vier Phasen Schwung, bevor er den Ball wirft.

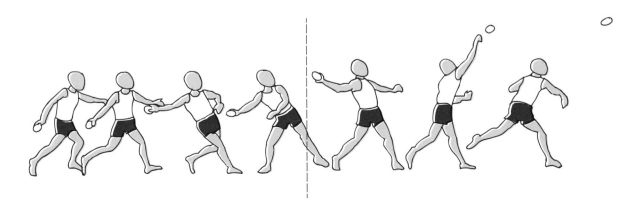

1.1.3 Staging

Staging meint die Inszenierung der Objekte und Darsteller auf der Bühne. Dazu gehören neben der konkreten Animation vor allem der gezielte Einsatz der Kamera und das Setzen des Lichts. Ziel des Stagings ist es, die gewünschte Stimmung und Wirkung auf den Betrachter zu erzielen. Er muss auf einen

Blick erkennen, was in der dargestellten Szene wichtig ist. Bedenken Sie, dass die Bilder einer Animation im Unterschied zu einem Einzelbild nur kurz zu sehen sind. Auf alle unnötigen Details muss deshalb verzichtet werden.

1.1.4 Straight Ahead Action and Pose to Pose

Straight Ahead Action und Pose to Pose beschreiben zwei unterschiedliche Vorgehensweisen zur Erstellung von Bewegungsabläufen.

Bei *Straight Ahead Action* beginnen Sie mit der ersten Phase der Animation und entwickeln diese bis zum Ende der Animation Schritt für Schritt weiter. Im Beispiel ist dies die Bewegung eines Volleyball-Spielers.

Bei *Pose to Pose* planen Sie zunächst den Ablauf der gesamten Animation. Danach beginnen Sie mit der Erstellung wichtiger Schlüsselbilder (Keyframes). Die fehlenden Zwischenpositionen können dann durch den Computer berechnet und eingefügt werden.

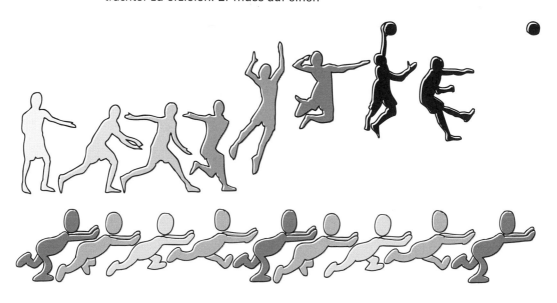

1.1.5 Follow Through and Over-
lapping Action

Follow Through heißt auf Deutsch durchziehen oder zu Ende bringen, mit *Overlapping Action* ist gemeint, dass sich Bewegungen überlagern. Ähnlich wie Sie durch die Anticipation eine Handlung vorbereitet oder eingeleitet haben, schließen Sie jetzt die Animation ab. Beachten Sie dabei, dass Bewegungen nicht abrupt enden, sondern kontinuierlich ausschwingen. Rechts ist dies am Beispiel des roten Mantels dargestellt, der die Bewegung der Person überlagert und ihr folgt. Die Animation wirkt hierdurch flüssig und realistisch.

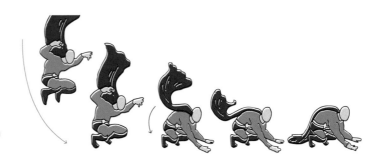

1.1.6 Slow In and Slow Out

Jedes Objekt besitzt eine sogenannte träge Masse, die bei der Beschleunigung erst einmal überwunden werden muss. Eine Bewegung beginnt deshalb langsam. Im Beispiel rechts wird der Geschwindigkeitsverlauf des Einrad-Fahrers durch die rote Kurve dargestellt. Am Ende der Bewegung findet der umgekehrte Vorgang statt, der Radfahrer muss bis zum Stillstand abbremsen.

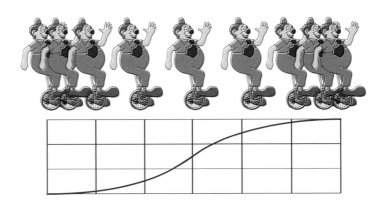

1.1.7 Arcs

Natürliche harmonische Bewegungen folgen in ihrem Verlauf meist einer bogenförmigen Bahn. Die Bewegung von Dingen folgt physikalischen Gesetzmäßigkeiten. So ist z. B. der waagrechte Wurf eines Balls eine überlagerte Bewegung aus einer gleichförmigen Bewegung mit einer bestimmten Geschwindigkeit in Richtung der x-Achse und einer gleichmäßig beschleunigten Bewegung (freier Fall) gegen die Richtung der y-Achse.

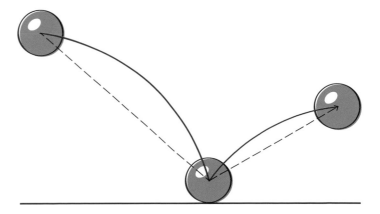

überlagern und von diesen ablenken. Sekundäre Handlungen in einer Szene ergänzen und unterstützen die eigentliche primäre Handlung. Dadurch werden Ihre Animationen lebendiger und interessanter.

1.1.9 Timing

Die zeitliche Strukturierung und Abfolge der Animation bestimmt wesentlich die Wirkung auf den Betrachter. Die Geschwindigkeit einer Bewegung löst, bei gleichem Bewegungsablauf und Umfeld, beim Betrachter unterschiedliche Empfindungen aus. Schnelle Bewegungen wirken hektisch, nervös oder aktiv und dynamisch. Langsame Bewegungen dagegen sind langweilig, entspannt oder vorsichtig.

Durch das richtige Timing können Sie auch Objekteigenschaften charakterisieren. Große Objekte bewegen sich i.d.R. langsamer und träger als kleine Objekte. Ein Zeppelin bewegt sich majestätisch durch die Luft – ein Düsenjet zieht schnell vorbei.

Mit den Beschleunigungs- und Bremsphasen nach dem Prinzip von *Slow In and Slow Out* legen Sie nur die Verhältnisse der Objektbewegung fest. Die Gesamtdauer und Anmutung der Geschwindigkeit bestimmt das Timing der Animation.

1.1.8 Secondary Action

Menschen bewegen beim Sprechen nicht nur die Lippen. Die gesamte Mimik, Gestik und Körperhaltungen sind Teil der Kommunikation. Das reine Sprechen ist in unserem Beispiel die Primary Action, alles andere ist Teil der Secondary Action, der sekundären Handlung. Natürlich dürfen die sekundären Handlungen nicht Selbstzweck sein oder gar die primären Handlungen

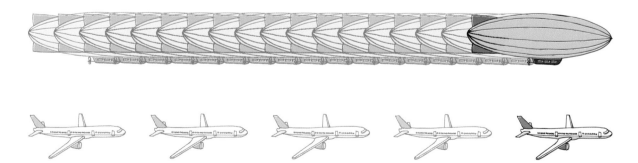

1.1.10 Exaggeration

Natürliche Darstellung durch Übertreibung? Tatsächlich wirken ausdrucksstarke Darstellungen erst durch gezielt eingesetzte Übertreibungen. Das Animationsprinzip der Exaggeration, der Übertreibung, betont das Wesentliche der Darstellung. Die bloße Abbildung der Realität wirkt meist blass und langweilig

1.1.11 Solid Drawing

Ursprünglich bezog sich dieses Prinzip auf die manuellen Zeichentechniken der Trickfilmanimation. Aber auch für die Arbeit mit einer Animationssoftware gilt: Arbeiten Sie die animierten Objekte sorgfältig aus. Nutzen Sie die Möglichkeiten der Pfadanimation (siehe Seite 10) sparsam. Denn erst durch die Variationen gut gemachter und gestalteter Schlüsselbilder, Keyframes, wird eine Animation lebendig und dadurch für den Betrachter attraktiv.

Ein weiterer wichtiger Punkt neben der sorgfältigen Ausarbeitung ist die Beachtung der physikalischen Regeln. Berücksichtigen Sie bei der Animation eines Objektes die Perspektive, die Masse und das Gewicht, die Geschwindigkeit eines Objektes, aber auch die Beleuchtung einer Szene und den Standpunkt der Kamera bzw. des Beobachters.

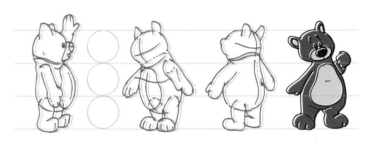

1.1.12 Appeal

Die animierten Objekte und Charaktere brauchen Persönlichkeit. Dadurch wirken sie nicht nur lebendig, sondern auch auf den Betrachter anziehend. Auch hässliche oder bedrohliche Figuren brauchen Charisma, um auf den Betrachter nicht abstoßend zu wirken.

1.2 Animationstechniken

1.2.1 Historische Animationstechniken

Der Eindruck einer fließenden Bewegung bei Animationen entsteht durch eine schnelle Abfolge von einzelnen Bildern. Schon im 19. Jahrhundert wurden verschiedene Apparaturen konstruiert, um beim Betrachter die Illusion eines bewegten Bildes zu erzeugen.

Beim *Praxinoskop* schaut der Betrachter durch die Schlitze eines sich drehenden Zylinders auf einen in den Zylinder gelegten Pappstreifen mit einer aufgemalten oder gedruckten Bildfolge. Durch die schnelle Rotation des Zylinders sieht der Betrachter durch die vorüberziehenden Schlitze jeweils ein weiteres Bild der Bildserie und nimmt diese als Bewegung wahr. Die unten dargestellte Weiterentwicklung erlaubt mit Hilfe einer Spiegelkonstruktion die Projektion des Bildes an die Wand.

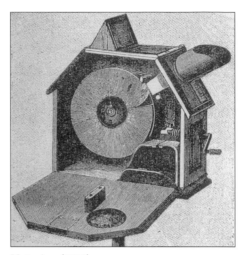

Mutoskop (1896)

Aufnahmen einer bewegten Szene in einer Abfolge abzuspielen und zu projizieren. Damit war der technologische Schritt zur modernen Filmtechnik gemacht. Parallel zum klassischen Film wurden schon um 1900 die ersten animierten Filme produziert.

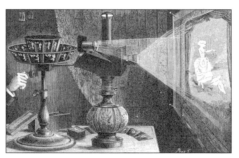

Praxinoskop (1877)

Mit dem *Mutoskop* wurde das Prinzip des Daumenkinos mechanisiert. Bis zu 1500 Bilder waren auf der zentralen radial angeordneten Walze befestigt. Durch die Walzendrehung wurden die Bilder nacheinander durchgeblättert und durch das Okular betrachtet.

Der *Kinematograph*, von den Gebrüdern Lumière 1896 in Lyon gebaut, ermöglichte es erstmals, fotografische

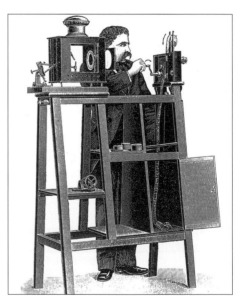

Kinematograph (1892)

1.2.2 Einzelbild-Animation

Bei den im vorherigen Abschnitt vorge-
stellten Techniken entsteht der Eindruck
einer Bewegung dadurch, dass Ein-
zelbilder in schneller Abfolge nachei-
nander gezeigt werden. Dieses Prinzip
kennen Sie vermutlich als sogenanntes
Daumenkino.

Die Einzelbild-Animation, auch als
Bild-für-Bild-Animation bezeichnet, ist
die ursprünglichste Animationstechnik.
Sie wurde im vergangenen Jahrhundert
zunehmend perfektioniert. Allen voran
ist hier der große Pionier des Zeichen-
trickfilms, *Walt Disney* (1901–1966),
zu nennen. Erst mit dem Computer
war die Ära des klassischen Zeichen-
trickfilms besiegelt, weil mit ihm neue
Animationstechniken möglich wurden.

Dennoch kommen Einzelbild-Anima-
tionsfilme aufgrund ihres besonderen
Charmes auch heute noch zum Einsatz
und werden als *Stop-Motion-Filme*
bezeichnet. Ihr Vorteil besteht darin,
dass sie ohne aufwändiges Equipment
hergestellt werden können. Im Prinzip
genügt eine Digitalkamera mit Stativ.
Wichtige Gattungen sind:
- *Brick-Animation*
 Animation von Figuren oder Objekten
 aus Lego oder Playmobil
- *Cut-Out-Animation*
 Animation von ausgeschnittenen

(zweidimensionalen) Materialien, z. B.
aus Papier, Pappe oder Stoff
- *Knetanimation*
 Animationsfilm durch Verformung
 von Knet oder ähnlichem Material
- *Puppenanimation*
 Animation von Puppen, die einen
 relativ starren, aber dennoch beweg-
 lichen Korpus haben
- *Einzelbild-Animation am Computer*
 Auch mittels Computersoftware
 lassen sich Einzelbild-Animationen
 erzeugen. Bekanntestes Beispiel sind
 GIF-Animationen, die v. a. als Werbe-
 banner auf Webseiten zu finden sind.
 Eine Anleitung zur Erstellung von
 Einzelbild-Animationen mit Adobe
 Animate finden Sie auf Seite 30.

1.2.3 Schlüsselbild-Animation

Die Produktion von Animationen aus
Einzelbildern ist eine aufwändige Ange-
legenheit, da Sie viele Bilder – z. B. 15
Bilder pro Sekunde – erstellen müssen,
um eine flüssige und ruckelfreie Anima-
tion zu erhalten.

Mit dem Aufkommen von Computern
wurde eine neue Form der Animation
möglich, bei der nicht mehr jedes ein-
zelne Bild, sondern nur noch sogenann-
te Schlüsselbilder (engl.: Keyframes) **A**
erstellt werden. Schlüsselbilder befin-
den sich an der Anfangs- und Endposi-

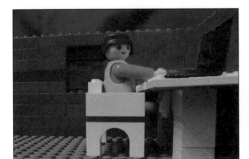
Brick-Animation

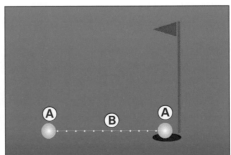
Keyframe-Animation

tion der Bewegung. Die Zwischenbilder **B** werden von der Software berechnet und in korrekter zeitlicher Abfolge in der Zeitleiste eingefügt.

Diese Animationstechnik wird auch als *Tweening* (von between, dt: dazwischen) bezeichnet. Ein Tutorial zur Erstellung von Schlüsselbild-Animationen mit *Adobe Animate* finden Sie ab Seite 31.

1.2.4 Pfadanimation

Auch bei dieser Animationsart handelt es sich um eine Schlüsselbild-Animation, nur dass Sie auf der Animationsfläche oder, bei dreidimensionalen Animationen, im virtuellen Raum den Weg (Pfad) vorgeben können, dem das animierte Objekt in seiner Bewegung folgt. Auf diese Weise erreichen Sie, dass sich ein Objekt nicht zwingend linear von A nach B bewegt, sondern einer beliebigen Kurve folgen kann. Die Geschwindigkeit der einzelnen Bewegungsphasen ergibt sich aus der Anzahl an Zwischenbildern: Je mehr Zwischenbilder vorhanden sind, umso länger dauert die Bewegung. Im Screenshot wird jedes Zwischenbild durch einen schwarzen Punkt dargestellt. Bei der

Aufwärtsbewegung wird der Ball langsamer, die Anzahl an Bildern nimmt deshalb zu. Bei der Abwärtsbewegung beschleunigt er, die Anzahl nimmt deshalb wieder ab.

Die Animation wirkt noch realistischer, wenn sich der Ball während des Fluges dreht und er mit zunehmender Entfernung kleiner und in seiner Farbsättigung reduziert wird.

1.2.5 Morphing

Der Begriff *Morphing* leitet sich aus der Morphologie, der Wissenschaft von den Gestalten und Formen, ab. In der Computergrafik und Animation bedeutet Morphing immer Gestaltwechsel oder -veränderung. Dazu werden zwei oder mehr Bilder durch die Berechnung von Zwischenbildern ineinander überführt. Nachdem Sie in der Morphingsoftware die Ausgangsbilder festgelegt haben, wählen Sie die gestalterisch markanten Punkte des Quell- und Zielbildes aus. Die Software berechnet nun nach Ihren Vorgaben die Morphingsequenz als Einzelbilder oder z. B. als Video. Beim Abspielen der Animation nimmt der Betrachter das Morphing als Transformation der Gestalt, z. B. des Gesichts

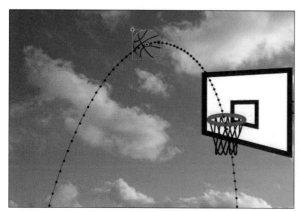

Pfadanimation

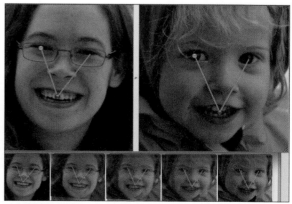

Morphing

einer Person in eine andere Person, oder als Transformation von Formen und Gegenständen wahr.

Die Filmindustrie erkannte das enorme Potenzial computergenerierter Animationen früh. Bereits in den Achtzigerjahren des letzten Jahrhunderts entstanden die ersten Filme, die sich dieser Technik bedienten. Beispiele sind *Who Framed Roger Rabbit* (1988), *Willow* (1988), *Terminator 2* (1991) oder *Jumanji* (1995).

1.2.6 Kinematik

Die Kinematik ist ein Teilgebiet der Mechanik. Ihr Gegenstand ist die Geometrie von Bewegungen, ohne dabei die Ursache der Bewegung (Kräfte) zu beachten. Von besonderem Interesse sind hierbei sogenannte Mehrkörpersysteme, bei denen mehrere Körper über Gelenke miteinander verbunden sind. Beispiele für Mehrkörpersysteme sind Roboter, Getriebe und Motoren.

Nun fragen Sie sich, was das alles mit Animation zu tun hat. Der Zusammenhang besteht darin, dass sich auch Menschen oder Tiere als Mehrkörpersysteme beschreiben lassen, da auch hier einzelne Körper (Knochen) über Gelenke miteinander verbunden sind.

Die Erkenntnisse der Kinematik lassen sich deshalb auch für eine realistisch und natürlich wirkende Bewegung bei animierten Figuren heranziehen. Um beispielsweise einen Schritt zu animieren, muss die Figur an drei Gelenken (Hüftgelenk, Kniegelenk und Fußgelenk) bewegt werden. Hierzu werden zwei Verfahren unterschieden:

Vorwärtskinematik
Bei der Vorwärtskinematik wird eine Bewegung vom Ausgangspunkt her

geplant, bei einem Schritt ist dies das Hüftgelenk. Ihm folgen das Knie- und im letzten Schritt das Fußgelenk. Die Abbildung illustriert dies:

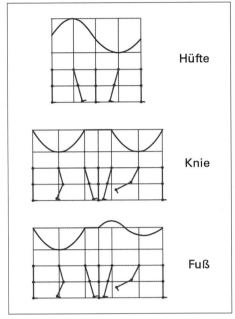

Kinematik eines Schrittes

Die Methode ist relativ aufwändig, so dass sowohl in der Robotik als auch in der Animationstechnik häufig die umgekehrte Vorgehensweise bevorzugt wird.

Inverse Kinematik (Rückwärtskinematik)
Im Gegensatz zur Vorwärtskinematik wird bei der inversen Kinematik nicht vom Ausgangspunkt, sondern vom Endpunkt einer Bewegung ausgegangen. Am Beispiel eines Schrittes wäre dies die Position der Figur *nach* dem Schritt. Per Software kann nun berechnet werden, wie sich das Skelett bzw. die Gelenke bewegen müssen, um diesen Endzustand zu erreichen. Hierzu muss im Vorfeld für jedes Gelenk definiert werden, um welche Achsen und

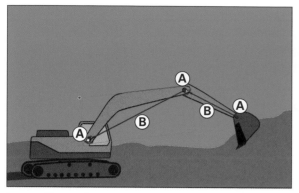 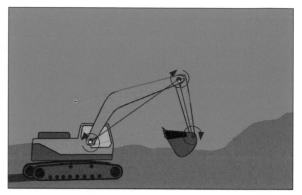

Inverse Kinematik

um wieviel Grad es gedreht werden kann, da sonst unrealistische Bewegungsabläufe entstehen.

Die inverse Kinematik ist die wichtigste Technik zur Animation von Bewegungen einer Figur oder eines Objekts. Alle 3D- und die fortgeschrittenen 2D-Animationsprogramme ermöglichen die Erstellung von Einzelbild- und Zeitleisten-Animationen mit inverser Kinematik.

Im Beispiel sehen Sie die Animation eines Baggers mit *Adobe Animate*. Er besitzt drei Gelenke **A**, die mittels sogenannter *Bones* (dt.: Knochen) **B** miteinander verbunden werden. Die Schaufel kann in die gewünschte Endposition bewegt werden, und die Software berechnet die für die Animation erforderlichen Zwischenbilder. Eine Anleitung zur Erstellung von Animationen mit inverser Kinematik finden Sie auf Seite 38.

1.2.7 Motion Capture und Performance Capture

Für die Ansprüche an heutige computeranimierte Filme (CGI = Computer Generated Imagery) oder an Computerspiele reichen selbst die Möglichkeiten der inversen Kinematik nicht mehr aus. Für eine noch realistischere Darstellung von Charakteren kommen deshalb reale Schauspieler zum Einsatz. Beim *Motion Capturing* werden die Bewegungen des Schauspielers durch eine Kamera erfasst und einem Computer übertragen. Dieser ist mit einer mustererkennenden Software ausgestattet, die aus den Aufnahmen ein dreidimensionales Drahtgittermodell errechnet. Die Bewegungen des Schauspielers werden somit synchron auf das Drahtgittermodell übertragen. Im nächsten Schritt wird das Drahtgittermodell gerendert, also mit einer Oberfläche versehen, und in die gewünschte Umgebung eingefügt.

Performance Capturing geht noch einen Schritt weiter und erfasst die minimalen Bewegungen der Gesichtsmuskulatur, die bei mimischen Gesichtsausdrücken gleichzeitig oder nacheinander aktiviert werden. Dies ist ein aufwändiger Prozess. Um Lachen zu können, brauchen wir etwa 50 Muskeln! Es ist deshalb erstaunlich, wie natürlich computergenerierte Charaktere in heutigen Filmen wirken.

Einige Filmbeispiele, die sich der oben erwähnten Techniken bedienen, sind: *Der Polarexpress* (2004), *King Kong* (2005), *Avatar – Aufbruch nach Pandora* (2009), *Planet der Affen* (2011) oder die Neuverfilmung von *Tarzan* (2013).

1.2.8 Reaktion und Interaktion

Bisher haben wir uns damit beschäftigt, wie sich möglichst (foto-)realistisch wirkende Animationen erstellen lassen. Diese kommen vor allem beim Spielfilm, bei Computerspielen und in der Werbung zum Einsatz.

Im Bereich der digitalen Medien, also z. B. bei Apps oder im World Wide Web, sind animierte GIF-Grafiken, fliegende Schriften oder blinkende Buttons nervig und deshalb abzulehnen. Dennoch spielen Animationen auch hier eine Rolle, auch wenn ihnen eine andere Bedeutung zukommt.

Im Unterschied zum Spielfilm, der vom Betrachter passiv konsumiert wird, handelt es sich bei digitalen Medien meistens um *interaktive Medien*, bei denen der Nutzer aktiv eingreifen und beispielsweise entscheiden kann, wohin er als Nächstes navigieren möchte. Zur Steuerung nutzt er die Maus oder Tastatur oder, im Falle mobiler Endgeräte, seine Finger oder Stimme.

In allen Fällen erwartet der Nutzer eine schnelle *Reaktion* oder Rückmeldung des Systems. Sie können dies mit einem Lichtschalter vergleichen: Geht das Licht nicht sofort an, dann sagen Sie: Das Licht ist kaputt. Nutzer *erwarten* eine sofortige Reaktion, tritt diese nicht ein, sind sie verunsichert.

Animationen können dazu beitragen, die Reaktion auf Benutzereingaben zu visualisieren. Beispiele sind:

- Buttons ändern ihre Farbe oder Form, wenn der Nutzer den Mauszeiger darauf bewegt – ein sogenannter Mouseover-Effekt. Der Nutzer weiß, dass diese Fläche anklickbar ist.
- Die Menüpunkte einer Website sind nicht komplett sichtbar, sondern klappen auf, wenn der Nutzer einen Menüpunkt antippt. Der Nutzer wird

somit nicht durch eine Fülle an Informationen überfordert.

- Animierte Icons (rechts: Windows 10) zeigen dem Nutzer z. B. den Ladezustand der Batterie, die Lautstärke oder die Signalstärke des WLANs an.
- Fehlende oder falsche Angaben beim Ausfüllen von Formularen werden optisch hervorgehoben, um den Nutzer zur korrekten Eingabe aufzufordern.
- Bei Smartphones können Sie zwischen den Apps oder in Fotos blättern. Die Animation erinnert an das Umblättern in einem Buch. Hierdurch soll dem Nutzer die Bedienung verständlich gemacht werden.

Animation zur Benutzerführung

Das Blättern zwischen den Apps erinnert an das Umblättern von Buchseiten. Diese Metapher hilft dem Nutzer bei der Bedienung des Geräts.

1.3 Aufgaben

1 Begriff „Animation" erklären

Erklären Sie den Begriff „Animation".

..

..

..

..

..

2 Animationsprinzipien kennen

Zählen Sie vier der 12 Grundprinzipien der Animation nach Walt Disney auf.

1. ...

2. ...

3. ...

4. ...

3 Animationsphasen scribbeln

Scribbeln Sie die fehlenden Phasen zur Animation einer sich setzenden Figur.

Beachten Sie, dass sich die Länge von Ober- und Unterschenkel nicht ändern darf und dass eine Drehung nur an den Gelenken (rote Punkte) möglich ist.

4 Einzelbild- von Schlüsselbild-Animation unterscheiden

a. Beschreiben Sie den wesentlichen Unterschied zwischen Einzelbild- und Schlüsselbild-Animationen.

..

..

..

..

..

b. Nennen Sie jeweils einen Vorteil.

Vorteil Einzelbild-Animation:

..

..

Vorteil Schlüsselbild-Animation:

..

..

5 Animationspfad festlegen

Zeichnen Sie auf dem Billardtisch rechts oben den Animationspfad ein, damit die Kugel

Aufgabe 3

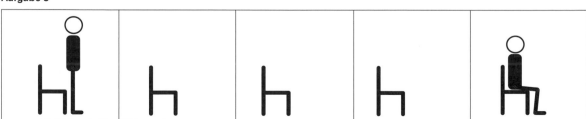

14

a. über die untere Bande ins obere mittlere Loch,
b. über zwei Banden ins obere rechte Loch gespielt wird.

Achten Sie auf eine physikalisch korrekte Bewegung der Kugel.

6 Inverse Kinematik erläutern

Erläutern Sie die Erstellung einer Animation nach dem Prinzip der inversen Kinematik.

7 Buttons animieren

a. Erklären Sie, weshalb die Animation von Buttons, z. B. beim Berühren mit der Maus oder beim Anklicken, sinnvoll ist.

b. Nennen Sie drei Möglichkeiten, wie Buttons animiert werden können:

1.

2.

3.

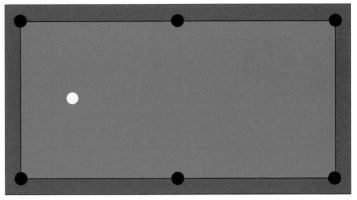

Aufgabe 5

8 Animationspfad festlegen

Die Animation einer Seifenkiste soll 2 s dauern und mit 10 Bildern pro Sekunde abgespielt werden.

a. Berechnen Sie die erforderliche Anzahl an Zwischenbildern zwischen den beiden (roten) Keyframes.

b. Zeichnen Sie die Zwischenbilder als Punkte auf der roten Linie ein. Beachten Sie dabei, dass sich die Geschwindigkeit der Seifenkiste entsprechend dem Bahnverlauf verändern sollte.

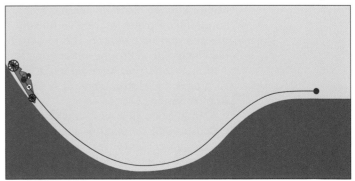

Aufgabe 8

2.1 Einführung

2.1.1 Adobe Animate

Aus Flash …

Knapp 20 Jahre war *Flash* führend im Bereich der Web-Animationen.

Doch Flash war – im Unterschied zu den offenen Standards HTML5 und CSS3 – ein proprietäres, firmeneigenes Format. Zum Abspielen von Flash-Animationen war der Flash-Player erforderlich. Steve Jobs von Apple hatte sich jedoch geweigert, diesen Player in iOS bzw. den Browser Safari zu integrieren, so dass Flash-Filme auf iPhones und iPads nicht abspielbar waren. Hierdurch sahen sich große Portale wie YouTube gezwungen, von Flash-Videos auf HTML5-Videos umzusteigen.

… wurde Animate

Mittlerweile hat Adobe reagiert und Anfang 2016 als Flash-Nachfolger *Animate* auf den Markt gebracht. Animate ist Bestandteil der Adobe Creative Cloud (CC). Wer Flash kennt, dem wird der Umstieg leicht fallen, weil die Bedienung fast identisch geblieben ist. Neu ist, dass Adobe Animate auf offene Standards setzt und Animationen z. B. in HTML5- und JavaScript-Dateien exportiert werden können.

Adobe Animate stellt eine komplette Entwicklungsumgebung für interaktive multimediale Anwendungen bereit. Mit ihr können nicht nur Animationen, sondern komplette interaktive Anwendungen realisiert werden. Hierfür wurde die Flash-eigene Programmiersprache *ActionScript 3.0* bei Animate integriert.

Typische Einsatzgebiete für Animate-Applikationen könnten sein:
- Animationen aller Art – von einfachen Bild-für-Bild-Animationen bis zu 3D-Animationen mit inverser Kinematik,
- interaktive Benutzeroberflächen für Online- und Offline-Anwendungen,

z. B. für Webseiten oder Apps,
- audiovisuelle Anwendungen, z. B. Video-Streaming,
- Rich Internet Applications (RIAs), also Software, die ohne Installation direkt via Internet genutzt werden kann, z. B. Computerspiele, Navigations- und E-Learning-Systeme.

Kein Player erforderlich!

Flash ist letztlich daran gescheitert, dass zum Abspielen eine spezielle Software namens Flash-Player erforderlich war.

Mit HTML5, CSS3, JavaScript, Canvas haben sich hingegen – zur Freude der Entwickler – Technologien durchgesetzt, die quelloffen sind, und damit weltweit von jedermann frei genutzt werden können. Das Internetkonsortium W3C trägt für die erforderliche Standardisierung Sorge.

Adobe geht mit Animate folgenden Weg: Animate-Anwendungen werden in einem proprietären Dateiformat (Endung wie bei Flash: .fla) gespeichert. Zur Nutzung im Web erfolgt der Export in eine HTML5-/JavaScript-Datei. Damit ist das Abspielen auf allen Endgeräten und Betriebssystemen möglich, vorausgesetzt, dass im Browser JavaScript aus Sicherheitsgründen nicht deaktiviert wurde.

Ausblick

Adobe Animate ist seit 2016 auf dem Markt. Ob die Software den Stellenwert erlangen wird, den Flash hatte, ist heute noch nicht abschätzbar.

Es könnte sich aber wieder einmal als genialer Schachzug von Adobe erweisen, dass das „Look & Feel" von Animate exakt mit Flash übereinstimmt. Der Umstieg auf Animate wird damit für frühere Flash-Entwickler einfach und könnte ein Anreiz sein, zukünftig mit dieser Software zu arbeiten.

2.1.2 Entwicklungsumgebung

Wenn Sie mit Adobe-Produkten wie Photoshop, Illustrator oder InDesign vertraut sind, werden Sie sich auf der Animate-Benutzeroberfläche schnell zurechtfinden, da diese an die genannten Produkte angepasst wurde.

Stellen Sie als Grundlayout Ihrer Benutzeroberfläche in der oberen Menüleiste *Klassisch* **A** ein. Dadurch werden die Werkzeuge **B** zur Erstellung und Bearbeitung von Objekten am linken Rand platziert, wie Sie dies von den anderen Programmen gewohnt sind.

Die weiße Fläche in der Mitte heißt Bühne **C** – sie ist der eigentliche Ort des Geschehens. Alle Objekte, die sich auf der Bühne befinden, sind später sichtbar: Grafiken, Animationen, Texte, Videos, Buttons. Objekte im grauen Bereich außerhalb der Bühne sind zwar in der Entwicklungsumgebung sichtbar,

im Film jedoch nicht. Über die Zoomfunktion **D** können Sie die Darstellung der Bühne vergrößern oder verkleinern.

Die Zeitleiste **E** können Sie mit einer früheren Filmrolle vergleichen, die abgespult und durch einen Projektor bewegt wurde. Der Unterschied ist, dass bei Animate der Film feststeht und sich dafür der Abspielkopf **F** bewegt. Beim Abspielen bewegt er sich von links nach rechts über die Zeitleiste. Alle Objekte, z. B. Texte oder Bilder, die sich im Kästchen unter dem Abspielkopf in Ebene 1 befinden, werden dargestellt.

Wie bei Photoshop und Illustrator ist es auch bei Animate unerlässlich, mit sinnvoll bezeichneten Ebenen bzw. Ebenengruppen zu arbeiten. Achten Sie vor allem auf eine strikte Trennung von statischen Objekten, z. B. einem Hintergrundbild, und animierten Objekten, da sonst schnell der Überblick verloren geht.

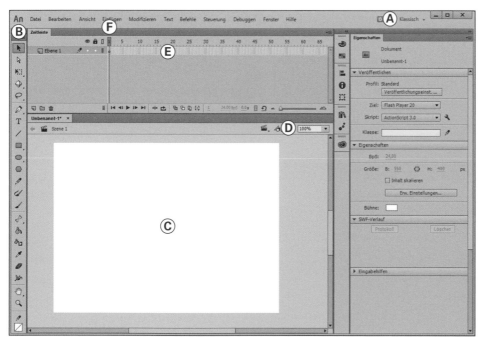

Die Entwicklungsumgebung von Adobe Animate

Die Benutzeroberfläche wurde an die anderen Produkte der Adobe Creative Suite bzw. Creative Cloud angepasst.

2.2 Animate-Projekte

2.2.1 Voreinstellungen

Bereits zu Beginn Ihres Projekts sollten Sie wichtige Voreinstellungen vornehmen.

Making of ...

1 Legen Sie über *Datei > Neu...* ein neues Projekt an. Belassen Sie es bei der Grundeinstellung *HTML5 Canvas* **A**.

2 Legen Sie die Bühnengröße **B** fest: Breite x Höhe in Pixel. Beachten Sie, dass der Rechenaufwand mit zunehmender Größe steigt.

3 Die Bildrate **C**, also die Anzahl der Bilder pro Sekunde [BpS], spielt bei Animationen eine wichtige Rolle. Ist sie zu niedrig, „ruckelt" die Animation. Ist sie zu hoch, kommt der Prozessor nicht mit und der Film stockt. Die Grundeinstellung von 24 BpS ist fürs Erste ein guter Wert.

4 Falls Sie keinen eigenen Hintergrund wünschen, geben Sie hier die Hintergrundfarbe der Bühne **D** vor.

5 Beenden Sie die Voreinstellungen mit OK.

6 Wie bei Photoshop und Illustrator können Sie im Menü *Ansicht > Lineale* ein horizontales und vertikales Lineal einblenden, aus dem sich mit gedrückter Maustaste Hilfslinien auf die Bühne ziehen lassen.

7 Ein Gestaltungsraster können Sie im Menü *Ansicht > Raster einstellen*. Ebenfalls im Menü *Ansicht* legen Sie unter *Ausrichten* fest, wie Objekte an Hilfslinien bzw. am Raster ausgerichtet werden sollen.

2.2.2 Grafiken

Zur Erstellung und Bearbeitung von Grafiken gibt es zwei Möglichkeiten:

Grafikmodus – Making of ...

Der Grafikmodus ermöglicht eine individuelle Bearbeitung von Objekten bzw. von deren Bestandteilen. Hierin unterscheidet sich Animate von Illustrator.

1 Zeichnen Sie ein Objekt mit Kontur und Füllung, z. B. ein Rechteck.

2 Wenn Sie nur die Kontur bearbeiten wollen: Doppelklicken Sie auf die Kontur, danach können Sie diese löschen, verschieben, umfärben oder die Strichstärke ändern **E**.

3 Um nur die Füllung bearbeiten zu können, klicken Sie einmal auf die Füllung **F**.

4 Die Kombination von Kontur und Füllung erhalten Sie durch Doppelklick auf die Füllung **G**.

5 Animate ermöglicht die direkte Veränderung der Form eines Objekts: Berühren Sie die Kontur hierzu mit

Voreinstellungen eines Animate-Projekts

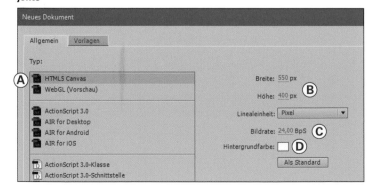

18

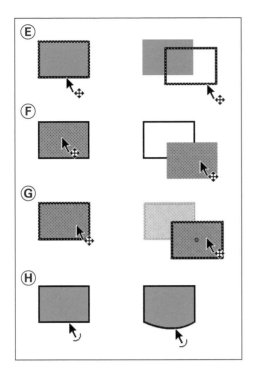

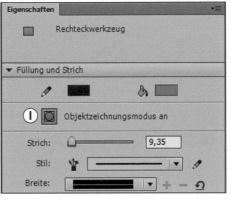

Eigenschaften einer Form

Neben der Kontur- und Füllfarbe lassen sich die Strichstärke und Art der Kontur einstellen.

1 Aktivieren Sie den Objektzeich-nungsmodus **I**.

2 Zeichnen Sie ein Objekt, z. B. ein Rechteck.

3 Klicken Sie mit dem Auswahl-werkzeug **J** auf das Objekt: An der hellblauen Konturlinie erkennen Sie, dass es sich um ein zusammen-hängendes Objekt handelt.

4 Um das Objekt im Grafikmodus zu bearbeiten, klicken Sie auf *Teilen* **K**.

der Maus (Mauszeiger ändert sich) und ziehen Sie die Teilkontur da-nach mit gedrückter Maustaste **H**.

6 Sich überlagernde Objekte werden verbunden. Wenn Sie nachträglich ein Teilobjekt verschieben, wird der überlappende Teil aus dem unteren Objekt ausgeschnitten.

Objektzeichnungsmodus – Making of ...

In diesem Modus werden grafische Elemente – wie Sie das von Illustrator kennen – als zusammengehörige Ob-jekte behandelt.

Grafikwerkzeuge

Die Grafikwerkzeuge entsprechen in ihrer Funktion den Grafikwerkzeugen in Illustrator und Photoshop – wir gehen hier nicht näher darauf ein:

- Zeichenstift **L**
- Freihand **M**
- Einfacher Pinsel **N**
- Pinsel mit unterschiedlichen Strich-Stilen **O**
- Radiergummi **P**

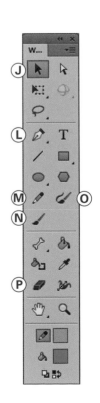

19

Farbeinstellungen

In Animate können Sie RGB-Farbwerte definieren, lineare oder radiale Farbverläufe erstellen oder Texturen importieren.

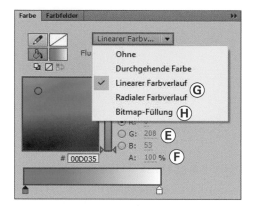

Farben und Farbverläufe – Making of ...

1 Wählen die Konturfarbe **A** bzw. Füllfarbe **B** in der Werkzeugleiste.

2 Verwenden Sie den Fülleimer **C**, um die *Füllung* eines Objekts mit der gewünschten Farbe zu versehen.

3 Verwenden Sie das Tintenfass **D**, um die *Kontur* eines Objekts mit der gewünschten Farbe zu versehen.

4 Das Menü *Fenster > Farbe* bietet einige zusätzliche Möglichkeiten:
 ▪ Farbangaben als RGB-Werte **E**
 ▪ Transparenz über Alphakanal **F**
 ▪ Linearer oder radialer Farbverlauf **G**
 ▪ Verwenden von Texturen **H**

5 Zur Bearbeitung von Farbverläufen steht in der Werkzeugleiste hinter dem Frei-Transformieren-Werkzeug ein Farbverlaufs-Werkzeug **I** bereit. Es ermöglicht beispielsweise, lineare Farbverläufe zu drehen oder den Mittelpunkt radialer Farbverläufe zu verändern.

6 Ein interessantes Tools ist das „Lücke schließen"-Werkzeug **J**: Es

ermöglicht, Objekte mit einer Füllfarbe zu versehen, selbst wenn die Kontur des Objekts nicht komplett geschlossen ist.

Bild-/Grafikimport – Making of ...

Sind Sie ein Fan der Animate-Grafik geworden? Wenn nicht, dann können Sie Bilder bzw. Grafiken aus Photoshop bzw. Illustrator importieren:

1 Wählen Sie im Menü *Datei > Importieren > In Bühne importieren.* (Auf die Möglichkeit, in die *Bibliothek* zu importieren, gehen wir später ein.) Neben Illustrator-Dateien (AI) und Photoshop-Dateien (PSD) können Sie auch GIF-, PNG-, JPG- oder SVG-Dateien importieren.

2 Eine wichtige Option ist, dass Sie in Illustrator oder Photoshop angelegte Ebenen in Animate-Ebenen **K** umwandeln können.

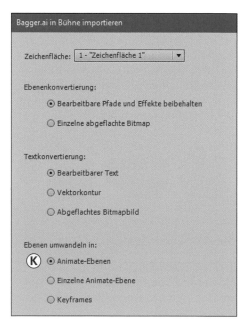

20

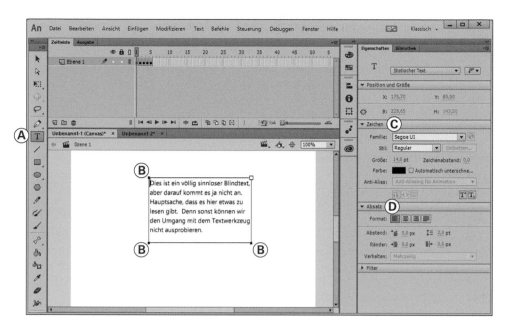

Text formatieren

Animate stellt etliche Funktionen zur Verfügung, die Sie aus Satzprogrammen wie InDesign kennen.

2.2.3 Text

Adobe Animate unterscheidet drei Arten von Textfeldern:

- *Statischer Text*
 Text, der in Animate erstellt wird. Er ist in der späteren Anwendung unveränderlich.
- *Dynamischer Text*
 Text, der aus einer Datei oder Datenbank in Animate eingefügt wird, wird als dynamisch bezeichnet. Dynamischer Text wird immer dann benötigt, wenn der Text veränderbar sein muss, z. B. zur Anzeige eines Börsenkurses. Mehr hierzu finden Sie auf Seite 44.
- *Eingabetext*
 Text, der in der späteren Anwendung durch den Nutzer verändert werden kann, z. B. in einem Formular. Diese Option ist nur möglich, wenn die Datei mit ActionScript 3.0 erstellt wird.

Texterfassung – Making of …

Alle unveränderlichen (statischen) Texte Ihres Projekts erstellen und formatieren Sie direkt in Animate.

1 Wählen Sie das Textwerkzeug **A** der Werkzeugleiste aus und klicken Sie an einer beliebigen Stelle auf die Bühne.

2 Geben Sie den Text manuell ein oder kopieren Sie ihn aus einer Textverarbeitung ins Textfeld.

3 Passen Sie die Größe des Textfelds durch Ziehen der kleinen Quadrate **B** wie gewünscht an.

4 Zur Formatierung des Textes stehen Ihnen unter den Eigenschaften rechts mit den Paletten Zeichen **C** und Absatz **D** die in der Textverarbeitung üblichen Optionen zur Verfügung.

2.2.4 Symbole, Instanzen, Bibliothek

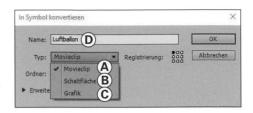

Bisher haben Sie das Erstellen oder
Importieren von Grafiken und Bildern
sowie die Texterfassung kennengelernt.
Um zu jeder Zeit in Ihrem Projekt darauf
zurückgreifen zu können, ist es sinnvoll,
diese an zentraler Stelle zu hinterlegen.

Adobe Animate stellt hierfür eine
Bibliothek zur Verfügung. Um die
Grafiken und Texte Ihres Projekts in
der Bibliothek speichern zu können,
müssen diese in sogenannte *Symbole*
umgewandelt (konvertiert) werden.

Bei Webapplikationen geht es immer
auch darum, durch geringe Daten-
mengen kurze Ladezeiten zu erhalten.
Dies spielt insbesondere bei Grafiken,
Sounds und Videos eine wichtige Rolle.
Um dies zu erreichen, wird jedes Objekt
einmalig als sogenanntes Symbol
gespeichert und kann aber beliebig oft
verwendet werden. Animate unterschei-
det drei Typen von Symbolen:
- *Movieclip-Symbole* **A**
 benötigen Sie immer dann, wenn Sie
 Animationen erstellen wollen. Sie
 erhalten eine eigene Zeitleiste.
- *Schaltflächen-Symbole* **B**
 dienen, wie der Name sagt, zur
 Erstellung von Buttons oder anderer
 anklickbarer Elemente.
- *Grafik-Symbole* **C**
 werden für alle statischen Elemente
 Ihres Films verwendet, z. B. Hin-
 tergründe, Grafiken. Animationen
 sind zwar auch hier möglich, jedoch
 unflexibler.

Symbol erstellen – Making of …

1 Wählen Sie das Auswahlwerkzeug **F**.

2 Markieren Sie das Objekt, aus dem
ein Symbol erstellt werden soll:
Bei Text durch Anklicken des Text-

rahmens, bei einer Grafik durch
Umrahmung der Grafik mit ge-
drückter linker Maustaste. (Alterna-
tiv können Sie das Lasso-Werkzeug
verwenden.)

3 Wählen Sie im Menü *Modifizieren
> In Symbol konvertieren* oder ma-
chen Sie einen Rechtsklick und wäh-
len Sie *In Symbol konvertieren …*

4 Geben Sie Ihrem Symbol einen
aussagekräftigen Namen **D**.

5 Wählen Sie den Symboltyp, z. B.
Movieclip **A**, und bestätigen Sie
mit OK. Das in ein Symbol konver-
tierte Text- oder Grafikobjekt wird
durch einen dunkelblauen Rahmen
gekennzeichnet.

6 Wählen Sie im Menü *Fenster >
Bibliothek*. Das neue Symbol taucht
dort auf.

Jedes Symbol der Bibliothek kann im
Animate-Projekt beliebig oft eingesetzt
werden. Die Verwendung eines Sym-
bols auf der Bühne wird als Symbolin-
stanz oder kurz *Instanz* bezeichnet.

Instanzen erstellen – Making of …

1 Ziehen Sie ein Symbol **E** mit ge-
drückter Maustaste auf die Bühne.

2 Wiederholen Sie den Vorgang, um
weitere Instanzen zu erzeugen.

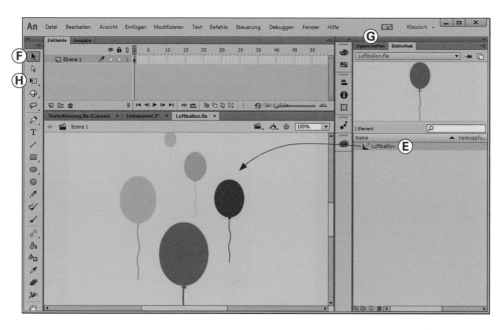

Jede Instanz kann individuell in Form und Aussehen verändert werden:

3 Klicken Sie hierzu die gewünschte Instanz mit dem Auswahlwerkzeug **F** an.

4 Wählen Sie Eigenschaften **G**, um Änderungen der Farbe, Helligkeit oder Durchsichtigkeit (Alpha) vorzunehmen.

5 Wählen Sie das Frei-Transformieren-Werkzeug **H**, um die Größe zu ändern oder um die Instanz zu drehen.

Die Änderungen einer Instanz wirken sich nicht auf das Symbol selbst aus. Umgekehrt gilt dies nicht: Die nachträgliche Änderung des Symbols wirkt sich auf *alle* Instanzen des Symbols aus. Hier ist also Vorsicht geboten!

Symbol ändern – Making of …

1 Um Symbole bearbeiten zu können, *doppelklicken* Sie entweder auf eine Instanz des Symbols oder auf das Symbol **E** in der Bibliothek.

2 Am oberen Bühnenrand erkennen Sie, dass Sie sich nun im Bearbeitungsmodus des Symbols (hier: Luftballon) befinden **I**.

3 Zur Bearbeitung des Symbols stehen Ihnen sämtliche Grafikwerkzeuge zur Verfügung – siehe Abschnitt 2.2.2.

4 Verwirrend ist, dass Sie auch im Bearbeitungsmodus eines Symbols eine Zeitleiste sehen: Diese hat nichts mit der Hauptzeitleiste Ihres Projekts zu tun, sondern gehört zum

Symbol. Wir werden diese Symbol-
zeitleiste später nutzen, um innere
Animationen zu erstellen. Dies
könnten bei einem animierten Auto
die sich drehenden Räder sein. Die
äußere Animation (auf der Haupt-
zeitleiste) ist dann die Bewegung
des Autos.

5 Um den Bearbeitsmodus des Sym-
 bols wieder zu verlassen, klicken
 Sie entweder auf den blauen Pfeil
 oberhalb der Bühne (**J** vorige Seite)
 oder doppelklicken Sie auf die Büh-
 ne. Die Änderungen wirken sich auf
 alle Instanzen aus.

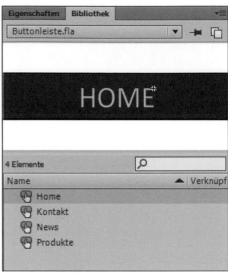

Oft kommt es vor, dass Sie Symbole
in mehreren Varianten benötigen, z. B.
Schaltflächen, die einen unterschied-
lichen Text erfordern, aber ansonsten
identisch sind. Mit Instanzen ist dies
nicht möglich. Es bietet sich jedoch an,
ein bereits erstelltes Symbol zu ver-
vielfältigen und danach die Kopie zu
ändern.

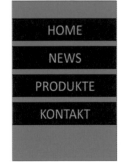

Symbol duplizieren – Making of ...

1 Entwerfen Sie einen Home-Button,
 z. B. wie im Screenshot dargestellt.

2 Markieren Sie die Grafik.

3 Konvertieren Sie die Grafik in ein
 Symbol. Wählen Sie in diesem Fall
 die Option *Schaltfläche*.

4 Um die Schaltfläche zu duplizieren,
 rechtsklicken Sie in der Bibliothek
 auf das Symbol und wählen *Dupli-
 zieren*.

5 Geben Sie der Kopie einen aussa-
 gekräftigen Namen.

6 Doppelklicken Sie auf das dupli-
 zierte Symbol, um den Text zu
 verändern.

7 Verlassen Sie den Bearbeitungs-
 modus durch Anklicken des Pfeils **A**
 links oberhalb der Bühne.

8 Wiederholen Sie die Schritte 4 bis 7
 für die weiteren Schaltflächen.

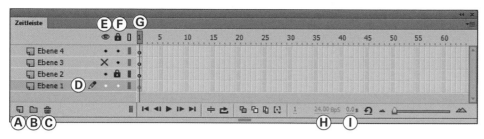

2.2.5 Zeitleiste

Die Zeitleiste ist die Steuerzentrale Ihres Animate-Projekts: In der Zeitleiste legen Sie fest, welche Objekte *wann* und *wie lange* sichtbar sein sollen.

Der Umgang mit der Zeitleiste erfordert einige Übung. Wir versuchen deshalb zunächst, Ihnen den Aufbau und das Prinzip der Zeitleiste zu erklären.

In senkrechter Richtung der Zeitleiste sind die Ebenen angeordnet. Die Ebenentechnik ist Ihnen aus Programmen wie Photoshop, Illustrator oder InDesign bekannt. Ebenen ermöglichen eine strukturierte Anordnung von Objekten, wobei obere Ebenen untere Ebenen überdecken. Bei Animate sollten Sie grundsätzlich mit Ebenen arbeiten und für den Hintergrund, Bilder, Texte, Animationen, Sound und Video *immer* eigene Ebenen verwenden.

Ebenen – Making of ...

1 Durch Anklicken des Blatt-Icons **A** werden neue Ebenen erzeugt. Diese sollten Sie durch Doppelklick auf den Namen sinnvoll benennen.

2 Wie bei Photoshop und Illustrator können Sie Ebenen zu Gruppen zusammenfassen **B**.

3 Um eine markierte Ebene zu löschen, klicken Sie auf das Papierkorb-Icon **C**.

4 Die gerade aktive Ebene erkennen Sie am Stift-Icon **D**. Sie können sie mit gedrückter Maustaste nach oben oder unten verschieben.

5 Um die Ebene auszublenden, klicken Sie in der Ebene auf den Punkt unter dem Auge-Icon **E**.

6 Um ein wesentliches Verschieben oder Löschen der Elemente zu verhindern, ist es sinnvoll, fertig bearbeitete Ebenen zu sperren (Schloss-Icon **F**).

In waagrechter Richtung der Zeitleiste befindet sich die Zeitachse. Beim Abspielen der Animation läuft der rote Abspielkopf **G** von Bild 1 nach rechts, wobei die eingestellte Anzahl an Bildern pro Sekunde [BpS] **H** die Geschwindigkeit bestimmt.

Die Einstellung 24 BpS besagt, dass der Abspielkopf nach einer Sekunde in Bild 24 angelangt ist. Zwischen Bildern und Zeit **I** besteht folgender Zusammenhang:

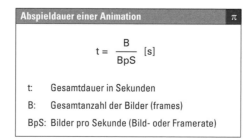

Abspieldauer einer Animation	π

$$t = \frac{B}{BpS} \ [s]$$

t: Gesamtdauer in Sekunden

B: Gesamtanzahl der Bilder (frames)

BpS: Bilder pro Sekunde (Bild- oder Framerate)

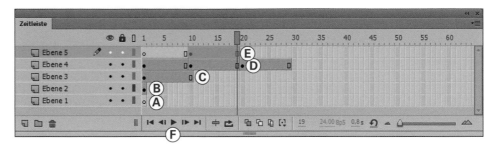

Symbole können nicht direkt in der Zeitleiste platziert werden. Aus einem Symbol muss immer erst eine Instanz auf der Bühne erstellt werden. Diese Instanz wird in ein leeres Schlüsselbild der Zeitleiste eingefügt.

Zeitachse – Making of …

1 *Leeres Schlüsselbild*
Erzeugen Sie eine neue Ebene. Diese enthält immer ein leeres Schlüsselbild in Bild 1. Leere Schlüsselbilder werden durch einen weißen Kreis **A** symbolisiert.

2 *Schlüsselbild mit Inhalt versehen*
Klicken Sie auf ein leeres Schlüsselbild. Ziehen Sie nun ein Symbol aus der Bibliothek auf die Bühne (nicht in die Zeitleiste!) – eine Instanz wird erstellt. Das Schlüsselbild *mit* Inhalt wird durch einen schwarzen Kreis **B** symbolisiert.

3 *Schlüsselbild verlängern*
Um ein Schlüsselbild beim Abspielen über mehrere Bilder anzuzeigen, müssen Sie es verlängern: Klicken Sie hierzu in das Kästchen, an dem das Schlüsselbild *enden* soll. Wählen Sie *Einfügen > Zeitleiste > Bild* oder nach Rechtsklick *Bild einfügen*. Ein weißes Rechteck **C** kennzeichnet das Ende des Schlüsselbilds.

4 *Weitere Schlüsselbilder*
Um eine Ebene mit weiteren Schlüsselbildern **D** zu versehen, klicken Sie ins gewünschte Kästchen und wählen *Einfügen > Zeitleiste > Schlüsselbild* oder nach Rechtsklick *Schlüsselbild einfügen*.

5 *Schlüsselbilder verschieben*
Markieren Sie die Schlüsselbilder, die Sie verschieben möchten, mit gedrückter Maustaste. Markierte Bilder werden hellblau **E** dargestellt. Verschieben Sie danach die markierten Bilder.

6 Nicht benötigte Bilder oder Schlüsselbilder können Sie löschen, indem Sie diese markieren und nach Rechtsklick *Bilder entfernen* wählen.

7 Sie können Ihre Animation mittels Play-Button **F** oder per Return-Taste abspielen.

Ein Animate-Projekt besitzt nicht nur eine Zeitleiste – jedem Symbol ist eine eigene Zeitleiste zugeordnet. Sie öffnen diese Zeitleiste durch Doppelklick auf das Symbol. Eine Besonderheit stellen Schaltflächen-Symbole dar, da sich deren Zeitleiste von der „normalen" Zeitleiste unterscheidet. Dies hat den Grund, dass eine Schaltfläche ein interaktives Element ist, das auf Benutzerverhalten (optisch) reagieren sollte.

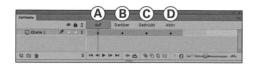

Schaltflächen animieren – Making of ...

1 Erstellen Sie ein neues Symbol des Typs Schaltfläche oder doppelklicken Sie – falls vorhanden – auf eine bereits bestehende Schaltfläche. Die Zeitleiste bietet die Möglichkeit, vier Zustände einer Schaltfläche zu definieren.

2 *Grundzustand „Auf"* **A**
Der schwarze Kreis zeigt, dass sich hier bereits ein Schlüsselbild befindet. Es enthält die Schaltfläche in ihrem Grundzustand.

3 *Zustand „Darüber"* **B**
Der Zustand ist später aktiv, wenn sich der Mauszeiger auf der Schaltfläche befindet. Erstellen Sie ein Schlüsselbild: Menü *Einfügen > Zeitleiste > Schlüsselbild*. Ändern Sie das Aussehen der Schaltfläche wie gewünscht.

4 *Zustand „Gedrückt"* **C**
Der Zustand ist aktiv, wenn der Nutzer die Maustaste gedrückt hält. Erstellen Sie ein Schlüsselbild: Menü *Einfügen > Zeitleiste > Schlüsselbild*. Ändern Sie das Aussehen der Schaltfläche wie gewünscht.

5 *Zustand „Aktiv"* **D**
Mit diesem Schlüsselbild können Sie den anklickbaren Bereich definieren. Beispiel: Sie verwenden als Schaltfläche Text in geringer Schriftgröße. Damit der Nutzer nicht „zielen" muss, um den Text anzuklicken, vergrößern Sie den anklickbaren Bereich, indem Sie ein Rechteck zeichnen, das größer ist als das Textfeld. Wichtig: Der aktive Bereich ist für den Nutzer unsichtbar! Es handelt sich lediglich um eine Maske, die den anklickbaren Bereich definiert.

2.2.6 Sound und Video importieren

Sounds und Videos lassen sich auf einfache Weise in Ihr Animate-Projekt integrieren, indem sie in die Bibliothek importiert und im gewünschten Schlüsselbild auf der Bühne platziert werden.
In Animate können Sie folgende Audioformate importieren:
- WAV: Sounddateien ohne Qualitätsverlust, aber mit großer Datenmenge
- MP3: Sounddateien mit Qualitätsverlust, der aber bei einer Bitrate von 128 kbit/s oder höher vernachlässigbar ist.

Grundsätzlich gilt, dass Sie Sounds bevorzugt in hoher Qualität importieren sollten. Animate bietet die Möglichkeit der Datenreduktion an, so dass Sie – in Abhängigkeit von Ihrem Projekt – einen Kompromiss zwischen möglichst hoher Qualität und möglichst niedriger Datenmenge wählen können.

Sound – Making of ...

1 Wählen Sie Menü *Datei > Importieren > In Bibliothek importieren*, um einen Sound in die Bibliothek Ihres Animate-Projekts zu importieren.

2 Erstellen Sie in der Zeitleiste eine neue Ebene für den Sound und fügen Sie dort ein Schlüsselbild ein, wo der Sound beginnen soll.

3 Ziehen Sie den gewünschten Sound aus der Bibliothek auf die Bühne (nicht in die Zeitleiste).

27

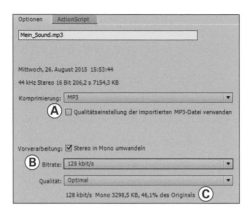

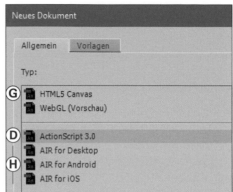

4 Verlängern Sie das Schlüsselbild auf die Länge des Sounds.

5 Testen Sie den Sound durch Abspielen der Animation.

Um die Datenmenge und damit Ladezeit zu verringern:

6 Machen Sie in der Bibliothek einen Rechtsklick auf den Sound und wählen Sie *Eigenschaften*.

7 Entfernen Sie das Häkchen **A**.

8 Wählen Sie die Bitrate **B**: 128 kBit/s entspricht nahezu CD-Qualität. Im Beispiel wird hierdurch die Datenmenge mehr als halbiert **C**.

Bei Video ist es leider etwas komplizierter: Mit HTML5-Canvas-Dateien ist die Verwendung von Video (Stand: 2016) leider nicht möglich. Sie müssen hierfür auf die Flash-Technologie zurückgreifen.

Video – Making of…

1 Legen Sie über *Datei > Neu…* ein neues Projekt an. Wählen Sie *ActionScript 3.0* **D**.

2 Um ein Video zu importieren, wählen Sie im Menü *Datei > Importieren > Video importieren…* Animate startet einen Assistenten zur Einbindung des Videos.

3 Wählen Sie die gewünschte Videodatei aus **E**. Mögliche Videoformate sind u. a.:
FLV, F4V: Flash-Video
MP4: MPEG-Video
MOV: Quicktime-Video

4 Nur die Flash-Videoformate lassen sich tatsächlich importieren, alle anderen Formate müssen als externe Dateien **F** vorliegen und werden lediglich verknüpft. Da Videos eine große Datenmenge besitzen, ist

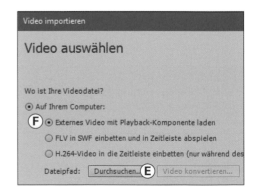

es ohnehin sinnvoll, sie extern zu belassen. Klicken Sie auf *Weiter*.

5 Suchen Sie sich eine der Komponenten zur Steuerung des Videos aus und wählen deren Farbe.

6 Das Video wird in die Bibliothek eingefügt und kann verwendet werden.

2.2.7 Veröffentlichen

Veröffentlichen bedeutet, dass Ihr Animate-Projekt ohne Entwicklungsumgebung im Webbrowser abspielbar wird. Folgende Varianten sind möglich:
- Bei *HTML5 Canvas* (**G** auf vorheriger Seite) handelt es sich um eine Technologie, die ohne Zusatzsoftware mit allen Betriebssystemen und mit allen aktuellen Browsern genutzt werden kann – der optimale Fall! Animate generiert hierzu zwei Dateien, eine HTML5-Datei und eine JS-(JavaScript-)Datei. Einzige Einschränkung ist, dass Video nicht möglich ist.
- *ActionScript 3.0* (**D** auf vorheriger Seite) benötigt zum Abspielen einen Flash-Player, der bekanntlich auf iOS-Geräten nicht vorhanden ist. Animate erzeugt neben einer HTML5-Datei eine SWF-(Flash-)Datei.
- Bei *AIR* (Adobe Integrated Runtime) (**H** auf vorheriger Seite) handelt es sich um eine sogenannte *Laufzeitumgebung*. Diese kann die Flash-Technologie einbetten und somit plattformunabhängig verfügbar machen. Mit AIR können Sie Apps für Desktop, Android und iOS generieren.

Making of ...

Wir beschreiben hier die Veröffentlichung eines HTML5-Canvas-Projekts:

1 Sie können Ihr Projekt vorab im Browser testen, indem Sie im Menü *Steuerung > Testen* wählen.

2 Speichern Sie die finale Version Ihres Films (Dateiendung: .FLA) ab.

3 Legen Sie einen Projektordner an, da mehrere Dateien erzeugt werden.

4 Wählen Sie im Menü *Datei > Einstellungen für Veröffentlichungen...*
– Setzen Sie das Häkchen **A**, wenn sich die Animation als Endlosschleife wiederholen soll.
– Wählen Sie Option **B** nur, wenn auch ausgeblendete Ebenen berücksichtigt werden sollen.
– Die übrigen Häkchen können Sie gesetzt lassen.

5 Wählen Sie den Projektordner für die Ausgabedateien **C**.

6 Beenden Sie mit *Veröffentlichen* **D**. Alternativ ist dies im Menü *Datei > Veröffentlichen* möglich.

7 Testen Sie das Ergebnis durch Doppelklick auf die HTML5-Datei.

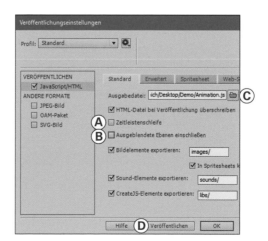

2.3 Animationen

Der langjährige Erfolg von Flash – das jetzt zu Animate wurde – ist nicht zuletzt auf die umfangreichen Animationsmöglichkeiten zurückzuführen, die diese Programme bieten. Wir stellen Ihnen im Folgenden die Umsetzung der in Kapitel 1.2 eingeführten Animationstechniken vor.

2.3.1 Einzelbild-Animation

Wie der Name sagt, wird für eine Einzelbild- oder auch Bild-für-Bild-Animation für jede Phase der Animation ein Bild benötigt. Diese werden nacheinander angeordnet und wie bei einem Daumenkino abgespielt. Im Beispiel animieren wir eine Verkehrsampel:

Einzelbild-Animation
Einzelne Bilder werden wie beim „Daumenkino" nacheinander gezeigt.

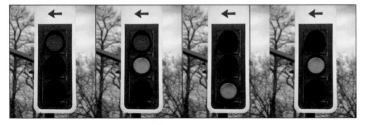

Making of …

1 Erstellen Sie in Photoshop die Bilder für die Animation. Im Beispiel wurden vier Ebenen erstellt: Ampel, gelbes, grünes und rotes Licht.

Zeitleiste
Eine Vorschau auf den Inhalt der Schlüsselbilder erhalten Sie durch Anklicken der Schaltfläche oben rechts **D**.

2 Erstellen Sie in Animate ein neues HTML5-Canvas-Projekt. Passen Sie die Bühnengröße der Bildgröße Ihrer Photoshop-Datei an.

3 Importieren Sie die Photoshop-Datei in die Animate-Bibliothek: *Datei > Importieren > In Bibliothek importieren.*

4 Platzieren Sie den Hintergrund (hier: schwarze Ampel) im Schlüsselbild der Ebene 1 **A**.

5 Erstellen Sie eine neue Ebene. Platzieren Sie die erste Phase (hier: rote Ampel) im Schlüsselbild in Bild 1 **B**.

6 Stellen Sie im Menü *Modifizieren > Dokument* die Bild- oder Framerate der Animation ein (hier auf 1 BpS = 1 Bild pro Sekunde). Aus der Bildrate und der gewünschten Dauer der Animation lässt sich berechnen, wo das nächste Schlüsselbild platziert werden muss:

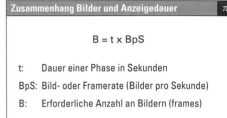

Zusammenhang Bilder und Anzeigedauer π

$$B = t \times BpS$$

t: Dauer einer Phase in Sekunden
BpS: Bild- oder Framerate (Bilder pro Sekunde)
B: Erforderliche Anzahl an Bildern (frames)

Beispiel: Phase 1 (rote Ampel) soll fünf Sekunden lang sichtbar sein. Die Bildrate wurde auf 1 BpS gestellt. Für fünf Sekunden werden B = 5 s · 1 BpS = 5 Bilder benötigt, das nächste Schlüsselbild muss also in Bild 6 (rot-gelbe Ampel) platziert werden **C**.

7 Platzieren Sie die weiteren Schlüsselbilder und tauschen Sie die Bildteile aus, die sich verändern sollen.

8 Mit der Return-Taste können Sie die Animation testen.

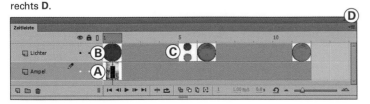

2.3.2 Schlüsselbild-Animation

Einzelbild-Animationen sind aufwändig, da für jede Phase der Bewegung einzelne Bilder benötigt werden.

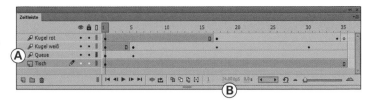

Die grundsätzliche Idee einer Schlüsselbild-Animation besteht darin, für das zu animierende Objekt lediglich die Startposition und die Endposition zu definieren. Die Animation entsteht dadurch, dass der Computer die Zwischenbilder zwischen Start- und Endposition beim Abspielen berechnet.

Bei Animate wird diese Animationstechnik als *Tweening* bezeichnet. Der Begriff leitet sich vom Englischen „between" (dt.: dazwischen) ab. Im Beispiel animieren wir ein Billardspiel.

Making of ...

1 Erstellen Sie alle benötigten Objekte (hier: Tisch, Queue, weiße und rote Kugel) direkt in Animate oder importieren Sie sie als externe Dateien in die Bibliothek.

2 Platzieren Sie die Objekte auf der Bühne und richten Sie sie wie gewünscht aus.

3 Konvertieren Sie alle Objekte, die Sie animieren wollen, in Movieclip-Symbole: Menü *Modifizieren > In Symbol konvertieren*. Im Beispiel sind dies die beiden Billardkugeln und der Queue.

4 Klicken Sie auf das Symbol, das Sie zuerst animieren wollen (hier: Queue). Wählen Sie im Menü *Modifizieren > Bewegungs-Tween*. (Alternative: Rechtsklicken Sie auf das Symbol und wählen Sie *Bewegungs-Tween erstellen*).

5 Die Zeitleiste ändert sich nun folgendermaßen: Animate kopiert das zu animierende Symbol in eine neue Tween-Ebene. Sie erkennen diese am Icon **A** und sollten die Ebene sinnvoll benennen. Außerdem wird das Schlüsselbild um die in der Bildrate **B** eingestellte Anzahl Bilder verlängert und hellblau hinterlegt.

6 Die Dauer der Animation beträgt aktuell eine Sekunde – dies ist uns für den Stoß des Queues zu lang. Um die Animation zu verkürzen, ziehen Sie das letzte hellblaue Bild mit gedrückter Maustaste nach links (hier: auf Bild 5).

7 Verlängern Sie das Schlüsselbild der Hintergrund-Ebene. Im Beispiel ist der Tisch bis Bild 35 sichtbar. Klicken Sie auf Bild 35 der Ebene Tisch. Wählen Sie im Menü *Einfügen > Zeitleiste > Bild*, um das Schlüsselbild zu verlängern (alternativ: Taste F5).

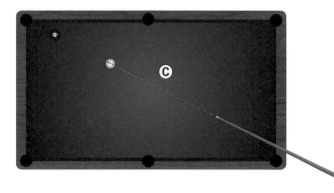

Erstellen Sie Im nächsten Schritt die eigentliche Animation:

8 Klicken Sie auf die Ebene mit dem Animationsobjekt (hier: Queue).

9 Bewegen Sie den roten Abspielkopf auf das letzte hellblaue Bild (hier: auf Bild 5).

10 Verschieben Sie das Animationsobjekt an die gewünschte Endposition. Im Beispiel wurde der Queue bis zur weißen Kugel verschoben. Auf der Bühne wird der Animationspfad sichtbar. Jeder Punkt symbolisiert ein Bild.

11 Testen Sie Ihre Animation (Return-Taste). Nehmen Sie ggf. Änderungen der Start- oder Endposition des Animationsobjekts vor.

12 Erstellen Sie die nächste Animation – im Beispiel die weiße Kugel. Die Animation beginnt bei Bild 6 und endet bei Bild 30. Beachten Sie, dass die Kugel langsamer werden muss. Dies erreichen Sie, indem die Anzahl der Bilder gegen Ende zunimmt (vgl. Animationspfad **C** auf vorheriger Seite).

13 Verlängern Sie wie unter Punkt 7 beschrieben die Schlüsselbilder der übrigen Objekte (hier: Queue, Kugeln), damit sie die ganze Zeit sichtbar bleiben.

14 Die dritte Animation (hier: rote Kugel) verläuft von Bild 17 bis 34. Im letzten Bild (35) ist die Kugel nicht mehr sichtbar, sodass der Eindruck entsteht, dass die Kugel „eingelocht" wurde.

2.3.3 Pfadanimation

Bisher haben Sie geradlinige (lineare) Animationen kennengelernt. Im nächsten Schritt erstellen wir eine Animation entlang einer beliebigen Kurve am Beispiel eines Ballwurfs.

Animationspfad ändern – Making of …

1 Erstellen Sie alle benötigten Objekte (hier: Ball, Korb, Hintergrund) und importieren Sie sie in Animate. Beachten Sie, dass der Korb aus zwei Teilen bestehen muss: Ein hinterer Teil mit der Rückwand und ein vorderer Teil mit dem Netz. Der Ball wird später auf einer Ebene dazwischen platziert, damit er scheinbar im Netz landet.

2 Konvertieren Sie den Ball in ein Symbol.

3 Erstellen Sie zunächst eine geradlinige Schlüsselbild-Animation von links außen zum Korb und vom Korb nach unten.

Um aus der geradlinigen Bewegung eine Kurve zu machen:

4 Wählen Sie das Auswahlwerkzeug (schwarzer Pfeil).

5 Ziehen Sie den Pfad mit gedrückter Maustaste.

6 Zur exakten Bearbeitung des Bewegungsablaufs können Sie die Schlüsselbilder mit dem Unterauswahl-Werkzeug (weißer Pfeil) anklicken. Danach erhalten Sie die im Screenshot gezeigten Anfasser **A**, die sich beliebig verschieben lassen.

Damit die Animation realistischer wirkt, muss der Ball beim Aufsteigen immer langsamer werden und beim Fallen beschleunigen.

7 Fügen Sie weitere Schlüsselbilder ein, indem Sie in der Tween-Ebene auf das gewünschte Bild klicken und im Menü *Einfügen > Zeitleiste > Schlüsselbild* wählen (alternativ: Taste F6) **B**.

8 Verschieben Sie das Schlüsselbild in der Tween-Ebene horizontal, um hierdurch die Anzahl an Zwischenbildern zu verändern. Je weniger Bilder sich zwischen zwei Schlüsselbildern befinden, umso schneller läuft die Bewegung ab. Sie erkennen dies am Animationspfad daran, dass der Abstand zwischen den Punkten (= Zwischenbildern) größer wird **C**.

Für das „Feintuning" einer Animation stellt Animate zusätzlich einen – aus unserer Sicht wenig brauchbaren – Bewegungs-Editor zur Verfügung. Doppelklicken Sie auf die Tween-Ebene.

9 Experimentieren Sie mit den Möglichkeiten, die dieser Editor bietet – vielleicht kommen Sie damit zu guten Ergebnissen.

10 Ein weiterer Doppelklick auf die Tween-Ebene beendet den Editor.

Eine alternative Vorgehensweise zur Erstellung eines Animationspfads ist folgende:

11 Zeichnen Sie den gewünschten Pfad mit Hilfe eines Zeichenwerkzeugs in einer eigenen Ebene.

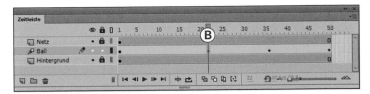

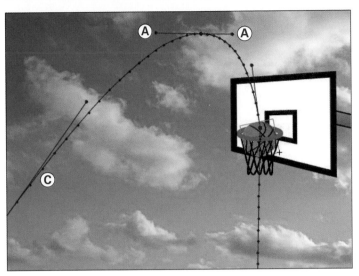

12 Kopieren Sie den Pfad in die Tween-Ebene und löschen Sie die Hilfsebene.

Neben dem Bewegungsverlauf entlang einer Kurve können Sie Änderungen an den Schlüsselbildern Ihrer Animation vornehmen. Im Beispiel animieren wir ein Bowlingspiel.

**Schlüsselbilder bearbeiten –
Making of …**

1 Erstellen Sie alle Objekte, die Sie für die Animation benötigen (hier: Bowlingbahn, Kugel, Kegel) und importieren Sie diese in die Bibliothek.

2 Platzieren Sie die Objekte auf der Bühne.

3 Animieren Sie zunächst den Kegel: Konvertieren Sie ihn in ein Symbol.

4 Wählen Sie das Frei-Transformieren-Werkzeug **A** und passen Sie die Größe des Kegels an.

5 Verschieben Sie den Drehpunkt **B** nach unten.

6 Bringen Sie einen Bewegungs-Tween am Kegel an (Rechtsklick: Bewegungs-Tween erstellen).

7 Klicken Sie auf das letzte Bild des hellblauen Tweens in der Zeitleiste. Drehen Sie den Kegel in eine horizontale Position.

8 Noch realistischer wirkt die Animation, wenn der Kegel zur Seite „springt" und etwas kleiner wird.

9 Erstellen Sie ein Symbol der Bowlingkugel und bringen Sie einen Bewegungs-Tween an.

10 Verkleinern Sie die Kugel am Ende der Animation mit Hilfe des Frei-Transformieren-Werkzeugs.

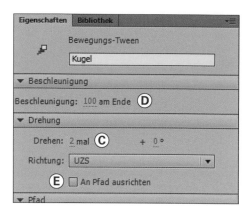

Zusätzlich können Sie folgende Schlüsselbild-Eigenschaften anpassen:

11 Nach Anklicken eines Schlüsselbildes *in der Zeitleiste* können Sie das Animationsobjekt:
 – im oder gegen den Uhrzeigersinn mehrfach drehen lassen **C**,
 – beschleunigen (negative Zahlen) oder abbremsen (positive Zahlen) **D**.

12 Nach Anklicken eines Schlüsselbildes *auf der Bühne* können Sie
 – dessen Farbe,
 – Helligkeit oder
 – Transparenz (Alpha) ändern.

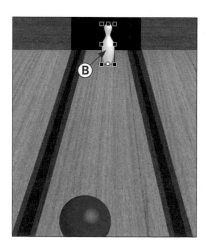

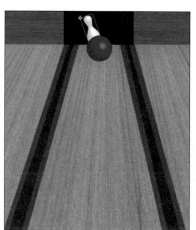

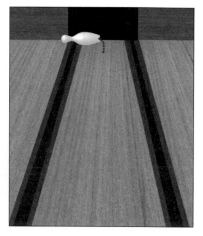

In manchen Fällen ist es erwünscht, dass ein animiertes Objekt immer in Richtung des Animationspfads zeigt:

An Pfad ausrichten – Making of ...

1 Erstellen Sie das zu animierende Objekt (hier: Papierflieger) und importieren Sie es auf die Bühne.

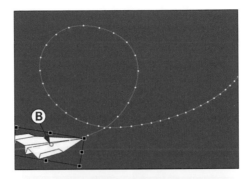

2 Erstellen Sie ein Symbol. Bringen Sie einen Bewegungs-Tween an.

3 Erstellen Sie den Animationspfad. In diesem Fall bietet es sich an, den Pfad separat zu zeichnen und dann mit dem Tween zu verbinden (vgl. Punkt 11 und 12 auf Seite 33).

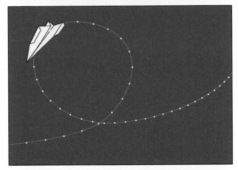

4 Wählen Sie nun die Option *An Pfad ausrichten* (**E** auf vorheriger Seite). Wie Sie sehen, wird in der Zeitleiste jedes Bild zum Schlüsselbild **A**.

5 Das animierte Objekt ist an seinem Drehpunkt **B** mit dem Pfad verbunden. Verschieben Sie diesen Punkt mit Hilfe des Frei-Transformieren-Werkzeugs, falls die Animation unrealistisch aussieht.

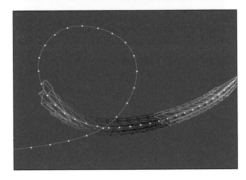

6 Um den Bewegungsablauf besser beurteilen zu können, lassen sich mehrere Bilder als sogenannte *Zwiebelschalen* bzw. Zwiebelschalenkonturen **C** einblenden. Die Anzahl an dargestellten Bildern wählen Sie mit Hilfe der Anfasser **D** in der Zeitleiste.

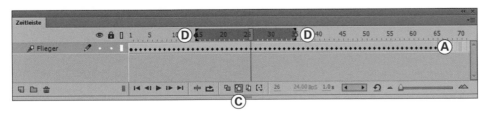

2.3.4 Morphing

Bei Morphing handelt es sich – wie auf Seite 10 beschrieben – um eine Animationstechnik, bei der sich ein Bild in ein anderes Bild umwandelt. Sie kennen diese Effekte aus Spielfilmen wie beispielsweise Terminator 2.

Adobe Animate ist *keine* Morphing-Software und spricht deshalb bescheidener von *Form-Tweening*. Die Umwandlung einer Form in eine andere funktioniert nur mit relativ einfachen Formen, z. B. Buchstaben oder geometrischen Objekten. Komplexe Grafiken oder gar Fotos lassen sich mit Animate nicht morphen!

Making of ...

1 Erstellen Sie ein erstes grafisches Objekt im ersten Schlüsselbild. Im

Beispiel ist dies die Bevölkerungspyramide im Jahr 1950. Konvertieren Sie das Objekt *nicht* in ein Symbol – Form-Tweens funktionieren nur mit grafischen Formen.

2 Fügen Sie in der Zeitleiste in einem zweiten Bild ein leeres Schlüsselbild ein. Erstellen Sie nun die Grafik, in die sich die erste Grafik umwandeln soll, im Beispiel die Bevölkerungspyramide im Jahr 2050.

3 Klicken Sie mit der rechten Maustaste zwischen die beiden Schlüsselbilder und wählen Sie *Form-Tween erstellen*. Ein Form-Tween wird in grüner Farbe dargestellt und ist durch einen schwarzen Pfeil gekennzeichnet **A**. Die Animation können Sie nun mit der Return-Taste testen.

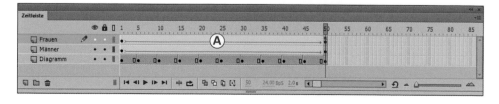

Zur Verbesserung der Animation dienen *Formmarken:* Mit ihnen legen Sie fest, wie einzelne Stützpunkte von der Start- in die Zielgrafik überführt werden sollen:

4 Aktivieren Sie im Menü *Ansicht > Ausrichten > An Objekten ausrichten.*

5 Klicken Sie in Schlüsselbild 1 und wählen Sie im Menü *Modifizieren > Form > Formmarken einfügen.* Ziehen Sie die Formmarke auf die Kontur der Grafik, z.B. in die untere Ecke. Eine richtig platzierte Formmarke wird gelb dargestellt (**B** auf linker Seite).

6 Klicken Sie ins Schlüsselbild mit der Zielgrafik und platzieren Sie die Formmarke, z.B. ebenfalls in die untere Ecke (**C** auf linker Seite). Eine richtig platzierte Formmarke erscheint in der Zielgrafik grün.

7 Wiederholen Sie die Schritte 2 und 3, um weitere Formmarken einzufügen und zu platzieren. Testen Sie zwischendurch Ihre Animation.

2.3.5 Masken

Animationen lassen sich auch indirekt erzeugen, indem das zu animierende Objekt mit Hilfe einer Maske ganz oder teilweise überdeckt wird. Durch Änderung der Maske, z.B. Verformung oder Bewegung, entsteht der Eindruck, dass das sichtbare Objekt verändert wird. Im Beispiel wird ein Text nach und nach aufgedeckt werden, so dass der Betrachter den Eindruck bekommt, dass der Text geschrieben wird.

Making of ...

1 Erstellen Sie einen kurzen Text z.B. in einer Schreibschrift.

2 Erzeugen Sie eine neue Ebene oberhalb der Ebene mit dem Text. Rechtsklicken Sie auf diese Ebene und wählen Sie die Option *Maske.* Sie erkennen die Maskenebene am geänderten Icon **A**.

Die Maskenebene überdeckt die darunterliegende Ebene komplett. Wenn Sie beispielsweise mit dem Pinsel-Werkzeug auf dieser Ebene zeichnen, wird die Maske an dieser Stelle durchsichtig.

3 Entsperren Sie die Ebene durch Anklicken des Schloss-Icons **B**.

4 Erzeugen Sie in Bild 2 der Maskenebene ein Schlüsselbild (Menü *Einfügen > Zeitleiste > Schlüsselbild*).

5 Übermalen Sie mit dem Pinsel einen Teil des ersten Buchstabens, und zwar so, wie Sie ihn von Hand schreiben würden (siehe Screenshot auf der nächsten Seite).

6 Fügen Sie in Bild 3 der Maskenebene das nächste Schlüsselbild ein

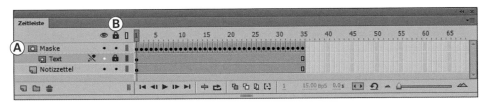

und übermalen Sie einen weiteren Teil des Buchstabens.

7 Wiederholen Sie den Vorgang für den gesamten Text.

8 Um die Animation zu testen, sperren Sie die Maskenebene (Schloss-Icon). Spielen Sie die Animation mit der Return-Taste ab.

9 Zur weiteren Bearbeitung müssen Sie die Maskenebene durch Anklicken des Schloss-Icons zunächst wieder entsperren.

2.3.6 Inverse Kinematik

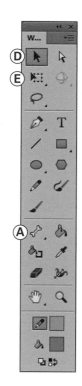

Der Begriff inverse Kinematik oder auch Rückwärtskinematik entstammt der Robotik und bedeutet, dass ein Roboter in die gewünschte Endposition gebracht wird. Aus dieser Position wird er umgekehrt (invers) zurück in die Startposition bewegt, um hierdurch die zur Durchführung der (Vorwärts-)Bewegung erforderliche Drehung und Positionsänderung der Gelenke zu ermitteln. Auch bei Animate-Objekten, wie z. B.

einer Zeichentrickfigur, lassen sich Gelenke definieren, die über *Bones* (dt.: Knochen) verbunden sind. Auf diese Weise können Sie realistisch wirkende Bewegungsabläufe erstellen.

Making of …

1 Zeichnen oder importieren Sie das zu animierende Objekt. Zum Testen der inversen Kinematik ist es empfehlenswert, mit einfachen Objekten zu beginnen, z. B. mit zwei Stangen, die über ein Gelenk verbunden werden sollen.

2 Damit eine Grafik mit Bones versehen werden kann, muss sie als Form vorliegen. Importierte Objekte oder Symbole müssen im Menü *Modifizieren > Teilen* in Formen umgewandelt werden. Das Objekt erscheint dann punktiert.

3 Wählen Sie das Bone-Werkzeug A. Beginnen Sie das Zeichnen der Bones an der Stelle, die unveränderlich bleiben soll: Bei einem Arm wäre dies das Schultergelenk,

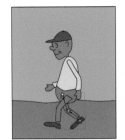
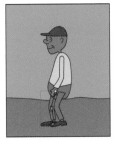

bei einem Bein das Hüftgelenk **B**.
Ziehen Sie den Bone mit gedrückter
Maustaste bis zum nächsten Ge-
lenk. Wiederholen Sie den Vorgang,
um weitere Gelenke einzufügen.
Animate erzeugt automatisch
eine Posenebene **C** und fügt das
„Skelett" in diese Ebene ein. Die
ursprüngliche Ebene können Sie
löschen.

4 Testen Sie die inverse Kinematik,
indem Sie das Auswahlwerkzeug
D (auf linker Seite) wählen. Die
einzelnen Gelenke können Sie nun
anklicken und bewegen.

Animate bietet zahlreiche Möglichkeiten
zur Nachbearbeitung der Bones.

5 Klicken Sie auf einen Bone – er wird
hellgrün dargestellt.

6 Klicken Sie auf das zugeordnete
Gelenk – es wird als Kreis mit Dop-
pelpfeil dargestellt.

7 Klicken Sie auf den Kreisring, um
die Drehwinkel festzulegen. Ein
Arm lässt sich beispielsweise nur
etwa 45° nach hinten, aber fast
180° nach vorne drehen **E**. (Alterna-
tiv können Sie diese Einstellungen
auch numerisch im Eigenschaften-
Fenster vornehmen.)

8 Wiederholen Sie die Schritte 5 bis 7
für die anderen Gelenke.

Um eine Animation zu erstellen:

9 Bringen Sie die Bones und Gelenke
in Bild 1 der Posenebene in die
gewünschte Startposition.

10 Rechtsklicken Sie in der Posen-
ebene auf das Bild, bei dem die Ani-
mation enden soll und wählen Sie
Pose einfügen.

11 Bringen Sie die Bones und Gelenke
in die gewünschte Endposition.
Testen Sie mit der Return-Taste.

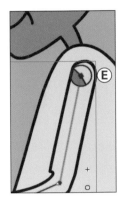

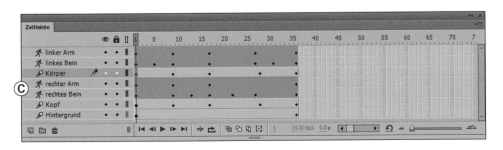

39

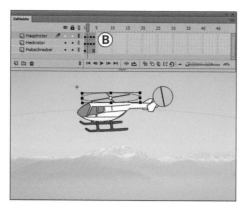

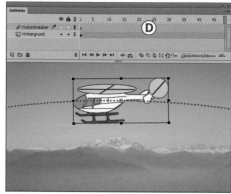

2.3.7 Verschachtelte Animationen

Bislang haben wir unsere Animationen in der (Haupt-)Zeitleiste des Films erstellt. Dies ist für einfache Animationen auch ausreichend. Komplexere Animationen erfordern jedoch eine Verschachtelung mehrerer Bewegungen: Ein Vogel bewegt sich vorwärts, während er mit den Flügeln schlägt. Die Figur im letzten Beispiel bewegt Arme, Beine, Oberkörper und Kopf, während sie sich vorwärts bewegt.

Damit dies möglich wird, lassen sich (innere) Animationen auch direkt *in den Zeitleisten der Symbole* erstellen. Das Beispiel zeigt einen Hubschrauber, der sich von rechts nach links über den Hintergrund bewegt (äußere Animation). Die innere Animation simuliert die Drehung der Rotorblätter.

Making of ...

1 Erstellen Sie das Animationsobjekt in Animate oder importieren Sie es.

2 Konvertieren Sie das Objekt in ein Movieclip-Symbol: *Modifizieren > In Symbol konvertieren* (Taste F8).

Erstellen Sie die innere Animation:

3 Doppelklicken Sie auf das Symbol (hier: Hubschrauber). Sie befinden sich nun im Symbol **A**, das eine eigene Zeitleiste besitzt.

4 Nehmen Sie die gewünschte innere Animation vor. Im Beispiel wurde die Drehung der Hubschrauber-Rotoren mit Hilfe einer Bild-für-Bild-Animation **B** realisiert.

5 Kehren Sie durch Anklicken des Pfeils **C** zur Hauptzeitleiste zurück.

Erstellen Sie die äußere Animation:

6 Erstellen Sie einen Bewegungs-Tween **D**, so dass sich das Objekt über die Bühne bewegt.

7 Mit der Return-Taste lässt sich nur die äußere Animation testen. Um die komplette Animation zu sehen, wählen Sie im Menü *Steuerung > Testen* oder die Tastenkombination Strg + Return-Taste.

2.4 Programmierung

2.4.1 Skriptsprachen

Wenn Sie das Animate-Kapitel bis hier durchgearbeitet haben, dann können Sie jetzt Projekte erstellen, die Text, Bilder, Sound, Video und selbstablaufende Animationen enthalten. Damit haben Sie die Grenze dessen erreicht, was *ohne* Programmierung möglich ist.

Programmierung ist immer dann erforderlich, wenn der Nutzer die Möglichkeit erhalten soll, in die Anwendung einzugreifen, um beispielsweise

- eine Anwendung über Buttons oder die Tastatur zu steuern,
- Text zu ändern oder zu erzeugen,
- auf externe Dateien zuzugreifen, z. B. auf Bilder,
- Sound zu steuern,
- Objekte mit der Maus verschiebbar zu machen.

Animate bietet zwei unterschiedliche Möglichkeiten, um Anwendungen mit Interaktivität zu versehen.

JavaScript

Wenn Sie Ihr Projekt als *HTML5 Canvas* **A** anlegen, dann können Sie ein Animate-Projekt ohne Flash-Player in jedem Browser abspielen. Damit dies möglich wird, erzeugt Animate bei der Veröffentlichung des Projekts (siehe Seite 29) eine HTML5- und eine JavaScript-Datei. In HTML5-Canvas-Projekten können Sie aus diesem Grund direkt in JavaScript programmieren. Wir gehen in dieser Einführung nicht darauf ein.

ActionScript 3.0

ActionScript ist die mächtige Skriptsprache des Animate-Vorgängers Flash. In Animate können Sie diese Sprache weiterhin benutzen, wenn Sie Ihr Projekt als *ActionScript 3.0* **B** anlegen. Für die Ausführung von ActionScript ist der Flash-Player erforderlich, der in

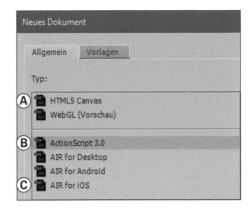

allen aktuellen Browsern integriert ist. Einzige Ausnahme stellt das Betriebssystem iOS dar. Für Abhilfe sorgt hier AIR (Adobe Integrated Runtime) **C**, eine sogenannte Laufzeitumgebung, die das Abspielen von Animate-Projekten *ohne* Flash-Player ermöglicht.

Wenn Sie bereits über Programmierkenntnisse verfügen, wird Ihnen das Programmieren in ActionScript leichtfallen. Andernfalls müssen Sie sich zunächst an die Struktur und Punktnotation dieser objektorientierten Skriptsprache gewöhnen. Animate unterstützt Sie jedoch hierbei, da Sie auf eine Bibliothek mit vorprogrammierten Funktionen zurückgreifen können.

2.4.2 Zeitleiste steuern

Ohne Steuerung durch ein Skript läuft ein Animate-Projekt von Anfang bis Ende ab und wiederholt sich dann, wenn nichts anderes eingestellt.

In diesem Abschnitt lernen Sie, wie Sie eine Animation stoppen und Buttons programmieren können, damit ein Hin- und Herspringen in verschiedene Bilder der Zeitleiste möglich wird. Als Beispiel realisieren wir eine kleine Diashow.

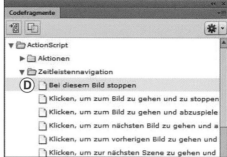

Making of ...

1 Erstellen Sie eine neue Datei. Wählen Sie *ActionScript 3.0*.

2 Bereiten Sie in Photoshop einige Fotos in passender Größe vor und importieren Sie diese in die Animate-Bibliothek.

3 Platzieren Sie die Bilder in Bild 1, 2, 3, 4, 5 ... der Zeitleiste **A**.

4 Fertigen Sie vier Buttons an (Vor, Zurück, Ende, Anfang) **B**. Konvertieren Sie diese in Schaltflächen-Symbole, wie auf Seite 22 beschrieben.

5 Erstellen Sie eine neue Ebene für die Buttons **C** und platzieren Sie die Buttons an der gewünschten Position auf der Bühne.

Nun erfolgt die Programmierung. Zunächst wird dafür gesorgt, dass die Animation in Bild 1 der Zeitleiste stoppt.

6 Platzieren Sie den Abspielkopf in Bild 1 der Zeitleiste.

7 Doppelklicken Sie im Menü *Fenster > Codefragmente* unter *Action-Script > Zeitleistennavigation* auf den Befehl *Bei diesem Bild stoppen* **D**. Es öffnet sich das Aktionen-Fenster und das zugehörige Skript wird angezeigt. In diesem Fall handelt es sich um den Befehl stop(). Die restlichen Zeilen sind Kommentare, die Sie wahlweise löschen können.

8 Animate hat in der Zeitleiste eine neue Ebene *Actions* erzeugt und das Skript dort in Bild 1 eingefügt, wie Sie am α-Zeichen **E** erkennen.

Im nächsten Schritt erfolgt die Programmierung der vier Buttons:

9 Um Schaltflächen per Skript ansprechen zu können, muss ihnen ein eindeutiger *Instanzname* gegeben werden. Wichtig: Der Name hat nichts mit dem Namen des Schaltflächen-Symbols in der Bibliothek zu tun. Klicken Sie die Schaltfläche (hier: Vorwärts-Button) auf der Bühne an und geben Sie ihr in den Eigenschaften einen Namen **F**, z. B. *vor*. Umlaute, Leer- und Sonderzeichen sind nicht gestattet!

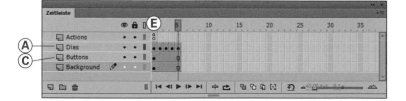

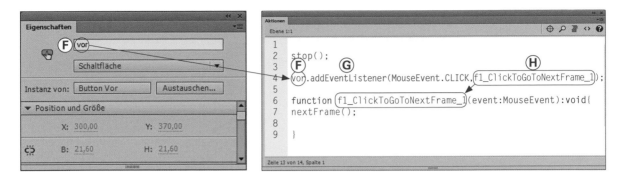

10 Klicken Sie auf den Vorwärts-Button.

11 Doppelklicken Sie im Menü *Fenster > Codefragmente* auf den Befehl *Klicken, um zum nächsten Bild zu gehen und anzuhalten*. Das Skript bedarf einiger Erklärung:

Zeile 4:
Dem Vorwärts-Button mit Namen *vor* **F** wurde, durch einen Punkt getrennt, ein sogenannter Event-Listener **G** angefügt. Wie der Name sagt, wartet bzw. hört (to listen, dt.: hören) der Button nun auf ein Event (dt.: Ereignis). Die runde Klammer gehört zum Event-Listener dazu und liefert zwei Informationen: Der erste Parameter bewirkt, dass auf ein Maus-Ereignis (MouseEvent) gewartet wird, genauer gesagt auf ein Mausklick (CLICK). Der zweite Parameter gibt den Namen der Funktion **H** an, die durch das Maus-Ereignis aufgerufen wird. Den von Animate vergebenen Namen (hier: fl_ClickToGoToNextFrame_1) können Sie ändern, z.B. in naechstesBild. Umlaute und Sonderzeichen sind nicht gestattet.

Zeilen 6 bis 9:
Die Zeilen definieren die oben erwähnte function. Wenn Sie den Namen in Zeile 4 umbenannt haben, müssen Sie ihn hier ebenfalls umbenennen. In der Klammer wird der Funktion der Parameter MouseEvent übergeben, void (dt.: Leere, Lücke) besagt, dass sie keinen Wert zurückgibt. nextFrame() in Zeile 7 bewirkt, dass sich der Abspielkopf um genau ein Bild weiterbewegt. Dies ist also die eigentliche Funktion des Buttons.

12 Wiederholen Sie die Schritte 9 bis 11 für den Zurück-Button. Vergeben Sie ihm einen eindeutigen Namen, z.B. zurueck. Doppelklicken Sie im Menü *Fenster > Codefragmente* auf den Befehl *Klicken, um zum vorherigen Bild zu gehen und anzuhalten*. Das Skript enthält die Funktion prevFrame(), wobei prev für previous (dt.: vorherig) steht.

13 Für den Zum-Anfang- bzw. Zum-Ende-Button benötigen wir das Codefragment *Klicken, um zum Bild zu gehen und zu stoppen*. In ActionScript heißt diese Funktion gotoAndStop(…). Setzen Sie in der Klammer die gewünschte Bildnummer ein, also z.B. gotoAndStop(1), um in Bild 1 der Zeitleiste zu navigieren.

2.4.3 Dynamischer Text

Das manuelle Einfügen von Texten in ein Animate-Projekt ist nur bei geringer Textmenge sinnvoll. Abgesehen vom hohen Aufwand besteht der Nachteil, dass die Ausgabedatei bei jeder Textänderung neu erstellt werden muss.

Die Idee liegt nahe, Texte in externen Dateien oder einer Datenbank zu speichern und sie bei Bedarf an der gewünschten Stelle zu platzieren. Auf diese Weise können sie jederzeit bearbeitet werden, ohne dass der Nutzer etwas von Animate verstehen muss.

Text laden – Making of ...

1 Starten Sie einen Texteditor wie *Editor* oder *TextEdit* und geben Sie einen kurzen Text ein. (Verwenden Sie kein Textverarbeitungsprogramm wie Word, weil dort viele Zusatzinformationen gespeichert werden.)

2 Speichern Sie den Text, z. B. unter dem Namen *textdatei.txt*, ab.

3 Öffnen Sie ein neues Animate-Projekt. Wählen Sie *ActionScript 3.0*.

4 Ziehen Sie auf der Bühne ein Textfeld auf.

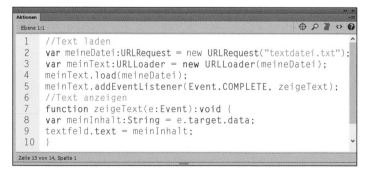

```
1   //Text laden
2   var meineDatei:URLRequest = new URLRequest("textdatei.txt");
3   var meinText:URLLoader = new URLLoader(meineDatei);
4   meinText.load(meineDatei);
5   meinText.addEventListener(Event.COMPLETE, zeigeText);
6   //Text anzeigen
7   function zeigeText(e:Event):void {
8   var meinInhalt:String = e.target.data;
9   textfeld.text = meinInhalt;
10  }
```

5 Vergeben Sie der Textfeld-Instanz einen eindeutigen Namen (hier: *textfeld* **A**), damit es per ActionScript angesprochen werden kann.

6 Wichtig: Wählen Sie die Option *Dynamischer Text* **B**.

7 Wählen Sie die gewünschten Eigenschaften des Textfelds, z. B.:
– Schriftart, -größe, -farbe **C**
– Satzart, Abstände, Ränder **D**
– mehrzeiliger Text **E**

8 Öffnen Sie – falls geschlossen – im Menü *Fenster > Aktionen*. Geben Sie das im Screenshot links dargestellte ActionScript ein – achten Sie auch auf Groß- und Kleinschreibung.

Zeile 2:
Diese Schreibweise ist für objekt-
orientierte Sprachen typisch – für
Anfänger sehr verwirrend. Mit `var`
wird eine Variable mit frei wähl-
barem Namen (hier: `meineDatei`)
definiert. Dieser Variablen wird mit
`new` ein Objekt der Klasse `URLRe-`
`quest` zugewiesen. Dieses Objekt
fordert eine `URL` (für Uniform
Resource Locator) an (request, dt.:
Anforderung). Bei einer `URL` handelt
es sich allgemein um eine Inter-
netadresse, in diesem Fall um eine
Textdatei (hier: *textdatei.txt*).

Zeile 3/4:
Sie benötigen eine zweite Variable
(hier: `meinText`) und ein zweites
Objekt, dieses Mal jedoch von der
Klasse `URLLoader`. Dieses bewirkt,
dass der Inhalt der angeforderten
Datei auch tatsächlich geladen wer-
den kann.

Zeile 5:
Event-Listener kennen Sie bereits
aus dem letzten Abschnitt: Er wartet
auf das Eintreten eines Ereignisses
und ruft danach eine Funktion (hier:
`zeigeText`) auf. Wie der Name an-
deutet, tritt das Ereignis ein, wenn
die Datei komplett (`COMPLETE`)
geladen ist.

Zeilen 7 bis 10:
In der Funktion wird eine Textvari-
able (`String`) mit Namen `mein-`
`Inhalt` definiert. Ihr wird der Inhalt
der Textdatei über `e.target.data`
zugewiesen. Zeile 9 bewirkt schließ-
lich, dass der Inhalt der Variablen
im Textfeld angezeigt wird. Dabei ist
textfeld der Instanzname, den Sie
dem dynamischen Textfeld zugewie-
sen haben **A**.

9 Beim Testen (Menü *Steuerung >*
Testen) müsste der Text im Textfeld
auf der Bühne angezeigt werden.
Geschafft? Wenn nicht, dann lesen
Sie die Fehlermeldung des Com-
pilers. Im Beispiel ist zu erkennen,
dass in der Eigenschaft `COMPLETE`
ein „L" fehlt **F**.

Nun werden Sie zurecht sagen, dass
dies furchtbar umständlich ist. Die Ver-
wendung von vordefinierten Klassen,
bietet jedoch den Vorteil, dass Sie auf
die Methoden und Eigenschaften der
Klasse mit Hilfe von Objekten zugreifen
können. Hierdurch reduziert sich der
Programmieraufwand erheblich.
Im letzten Beispiel wurde das Textfeld
manuell erstellt und die Schrift von
Hand formatiert. Eine elegantere Lö-
sung ist es, auch das Textfeld mit Hilfe
von ActionScript 3.0 zu erzeugen.

Textfeld generieren – Making of ...

1 Öffnen Sie ein neues Animate-Pro-
jekt. Wählen Sie *ActionScript 3.0*.

2 Geben Sie in Bild 1 das im Screen-
shot auf der nächsten Seite darge-
stellte ActionScript ein.

Zeile 2:
Hier wird einer Variablen (hier:
`meinFeld`) ein Objekt der Klasse
`TextField` zugewiesen.

Zeilen 3 bis 8:
Dem Textfeld-Objekt werden fol-
gende Eigenschaften zugeordnet:

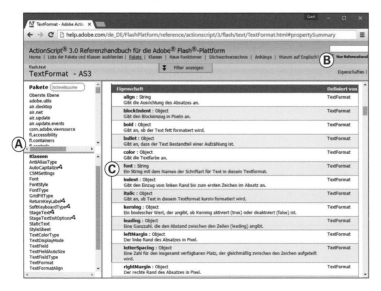

```
Aktionen
ActionScript:1                                                    ⊕ ℗ 🗏 <> ❷
1    //Textfeld erzeugen
2    var meinFeld:TextField = new TextField();
3    meinFeld.x = 0;
4    meinFeld.y = 0;
5    meinFeld.width = 300;
6    meinFeld.height = 100;
7    meinFeld.wordWrap = true;
8    addChild(meinFeld);
9
10   //Text formatieren
11   var meinFormat:TextFormat = new TextFormat();
12   meinFormat.font = „Calibri";
13   meinFormat.size = 20;
14   meinFeld.defaultTextFormat = meinFormat;
15   meinFeld.text = "Hallo Welt";
Zeile 18 von 38, Spalte 1
```

Seine xy-Position auf der Bühne, gemessen von der linken oberen Ecke, die Breite und Höhe des Textfeldes und die Angabe, dass Zeilenumbruch (`wordwrap`) möglich sein soll. Zeile 8 sorgt dafür, dass das Textfeld erzeugt wird.

Zeile 11:
Zur Formatierung der Schrift im Textfeld dient eine Variable (hier: `meinFormat`), der ein Objekt der Klasse `TextFormat` zugeordnet wird.

Zeilen 12 bis 14:
Der Variablen werden zwei Eigenschaften zugewiesen: Schriftart und -größe. In Zeile 14 werden diese Eigenschaften auf das Textfeld übertragen.

Zeile 15:
In dieser Zeile wird der Text „Hallo Welt" in das Textfeld eingetragen. Alternativ können Sie hier das Skript einfügen, das Sie im vorherigen Abschnitt zum Laden einer externen Textdatei erstellt haben.

ActionScript-Referenzhandbuch
In diesem Kapitel haben Sie Klassen kennengelernt, die zahlreiche *Eigenschaften* (engl.: properties) und *Methoden* (engl.: methods) besitzen. Natürlich ist es unmöglich, sich dies alles merken zu wollen. Abhilfe schafft hier das ActionScript-Referenzhandbuch, das Sie im Internet unter http://help.adobe.com/de_DE/FlashPlatform/reference/actionscript/3/ aufrufen können.

Making of ...

1 Wählen Sie die gesuchte Klasse **A**.

2 Klicken Sie auf Eigenschaften **B**.

3 Durchsuchen Sie die Eigenschaften dieser Klasse **C**.

Beachten Sie:
Klassennamen, z.B. `TextFormat`, werden großgeschrieben, Eigenschaften, z.B. `color`, kleingeschrieben. Weitere, angehängte Begriffe werden großgeschrieben, z.B. `letterSpacing`.

2D-Animation

2.4.4 Dynamische Bilder

Oft ist es wünschenswert, dass Bilder aktualisiert werden können. Für diesen Zweck ist es sinnvoll, die Bilder in externen Dateien zu belassen.

In dieser Übung erstellen wir eine Bildergalerie aus Vorschaubildern (Thumbnails). Die großen Bilddateien liegen als externe Dateien vor und werden erst geladen, wenn der Nutzer das Thumbnail mit der Maus berührt.

Bilder laden – Making of …

1 Öffnen Sie ein neues Animate-Projekt. Wählen Sie *ActionScript 3.0*.

2 Bereiten Sie Ihre Bilder in Photoshop vor und speichern Sie sie in zwei Varianten ab: als Thumbnail und in hoher Auflösung.

3 Importieren Sie nur die Thumbnails und platzieren Sie diese auf der Bühne.

4 Konvertieren Sie die Thumbnails in Schaltflächen. Geben Sie den Symbolen einen eindeutigen Instanznamen, z. B. *bild1*, *bild2* usw.

Öffnen Sie im Menü *Fenster > Aktionen* und geben Sie das rechts unten dargestellte ActionScript ein.

Zeile 3:
An die Instanz des ersten Bildes wird ein Event-Listener angebracht. Er wartet in diesem Fall auf das Ereignis MOUSE_OVER: Es tritt ein, wenn der Mauszeiger das Bild berührt – ein Mausklick (CLICK) ist nicht erforderlich. Die hierdurch aufgerufene Funktion heißt hier zuBild1.

Zeilen 4 bis 10:
Zunächst wird eine Variable der Klasse URLRequest benötigt (hier: meinBild), das den Dateinamen (hier: *Bild1.jpg*) erhält. Das Laden des Bildes ermöglicht ein Objekt der Loader-Klasse (hier: ladeBild). In Zeile 8 und 9 wird die Position der linken oberen Ecke festgelegt. Das Platzieren des Bildes auf der Bühne erfolgt schließlich in Zeile 10.

5 Wenn Sie das Skript für das erste Bild erstellt und getestet haben, lässt es sich für die weiteren Bilder durch „Copy & Paste" zügig erweitern: Kopieren Sie die Zeilen 3 bis 11 und fügen Sie die Zeilen mehrfach ein. Ändern Sie danach lediglich die Nummerierung: bild2, zuBild2, *Bild2.jpg*.

```
1   stop();
2   //Bild 1 laden
3   bild1.addEventListener(MouseEvent.MOUSE_OVER, zuBild1);
4   function zuBild1(e:Event):void {
5   var ladeBild:Loader = new Loader;
6   var meinBild:URLRequest = new URLRequest("Bild1.jpg");
7   ladeBild.load(meinBild);
8   ladeBild.x = 310;
9   ladeBild.y = 10;
10  addChild(ladeBild);
11  }
```

2.4.5 Sound steuern

Für die Verwendung von Sound haben
Sie grundsätzlich zwei Möglichkeiten:
Kurze Sounds können Sie in die Biblio-
thek Ihres Animate-Projekts importieren
und direkt per ActionScript steuern.

Bei längeren Sounds empfiehlt es
sich, diese in externen Dateien zu belas-
sen und erst bei Bedarf zu laden. Hier-
durch reduziert sich die Datenmenge.

Internen Sound steuern – Making of …

1 Öffnen Sie ein neues Animate-Pro-
jekt mit ActionScript 3.0.

2 Importieren Sie einen Sound im
WAV- oder MP3-Format in die
Bibliothek (siehe Seite 27).

3 Rechtsklicken Sie auf den Sound
und setzen Sie in den *Eigenschaften*
unter *ActionScript* das Häkchen bei
Export für ActionScript **A**.

4 Erstellen Sie drei Schaltflächen für
die Play-, Pause- und Stop-Funk-
tion. Geben Sie den Buttons in den

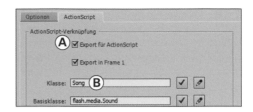

Eigenschaften einen eindeutigen
Namen, z. B. *playbutton*, *pausebut-
ton*, *stopbutton*.

5 Erstellen Sie zunächst das Skript für
den Play- und Stop-Button:

Zeile 1:
Zunächst wird eine Variable (hier:
`meinSound`) der Klasse `Song` er-
zeugt, die Sie gerade neu definiert
haben **B**.

Zeile 2:
Mit Animate können mehrere
Sounds abgespielt werden. Deshalb
muss jedem Sound eine Varia-
ble (hier: `meinKanal`) der Klasse
`SoundChannel` zugeordnet werden.

Zeilen 4 bis 8:
Skript des Play-Buttons: Bei Eintre-
ten des Ereignisses (`CLICK`) wird
der dem Kanal zugeordnete Sound
abgespielt.

Zeilen 10 bis 14:
Skript des Stop-Buttons: Bei Eintre-
ten des Ereignisses (`CLICK`) wird
der dem Kanal zugeordnete Sound
beendet.

6 Testen Sie Ihr ActionScript – der
Sound müsste sich nun starten und
und stoppen lassen.

7 Das ActionScript besitzt noch eine
Schwäche: Wenn Sie mehrmals

```
1   var meinSound: Song = new Song();
2   var meinKanal: SoundChannel = new SoundChannel();
3
4   playbutton.addEventListener(MouseEvent.CLICK,soundStart);
5   function soundStart(event:MouseEvent):void
6   {
7   meinKanal = meinSound.play();
8   }
9
10  stopbutton.addEventListener(MouseEvent.CLICK,soundStop);
11  function soundStop(event:MouseEvent):void
12  {
13  meinKanal.stop();
14  }
```

auf den Play-Button klicken, wird der Sound mehrmals gestartet und lässt sich dann nicht mehr stoppen. Diesen Fehler beheben wir (siehe Screenshot rechts), indem wir mittels Variable prüfen, ob der Sound bereits läuft.

Zeile 3:
Eine Variable (hier: `spiele`) vom Typ `Boolean` wird eingeführt. Dieser Typ zeichnet sich dadurch aus, dass er nur zwei Werte, wahr (`true`) oder falsch (`false`), annehmen kann. Zu Beginn wird die Variable auf `false` gesetzt, weil der Sound noch nicht abgespielt wird.

Zeile 8 bis 11:
Das Abspielen des Sounds wird nun an die Bedingung (`if`) geknüpft, dass die Variable `spiele` auf `false` gesetzt ist. Nachdem der Sound gestartet wurde, wird `spiele` auf `true` gesetzt. Beim erneuten Anklicken ist die Bedingung deshalb nicht mehr erfüllt und der Sound kann kein zweites Mal gestartet werden. Beachten Sie die zwei schließenden Klammern in den Zeilen 11 und 12. Sie sind erforderlich, weil in den Zeilen 7 und 8 auch zwei Klammern geöffnet werden.

Zeile 18:
Nach dem Stoppen des Sounds wird `spiele` wieder auf `false` gesetzt, so dass ein erneutes Starten möglich wird.

8 Im letzten Schritt erweitern wir das Skript um den Pause-Button. Hierzu benötigen wir eine Variable, in der die aktuelle Abspielzeit gespeichert wird.

```
    Aktionen
    ActionScript:1                                              ⊕ ⌕ ▤ ‹› ❷
1   var meinSound: Song = new Song();
2   var meinKanal: SoundChannel = new SoundChannel();
3   var spiele:Boolean = false;
4
5   playbutton.addEventListener(MouseEvent.CLICK,soundStart);
6   function soundStart(event:MouseEvent):void
7   {
8   if (spiele==false) {
9   meinKanal = meinSound.play();
10  spiele = true;
11  }
12  }
13
14  stopbutton.addEventListener(MouseEvent.CLICK,soundStop);
15  function soundStop(event:MouseEvent):void
16  {
17  meinKanal.stop();
18  spiele = false;
19  }
20
    Zeile 23 von 29, Spalte 36
```

(Das Skript finden Sie auf der nächsten Seite.)

Zeile 4:
Für den Pause-Button wird eine Variable (hier: `pos`) vom Datentyp `int` definiert, mit dem sich ganze Zahlen speichern lassen. Der Startwert beträgt 0 (Sekunden).

Zeile 10:
Die Angabe der Variablen `pos` in der Klammer bewirkt, dass der Sound ab dem dort gespeicherten Wert gestartet wird. Wurde zuvor der Pause-Button betätigt, wird der Sound also ab der aktuellen Stelle fortgesetzt.

Zeile 20:
Wenn der Stop-Button gedrückt wird, muss die Variable `pos` wieder auf null gesetzt werden, damit der Sound bei Neustart wieder von vorne abgespielt wird.

```
Aktionen                                                                    << x
ActionScript:1                                          ⊕ ρ ☰ <> ❷
 1     var meinSound: Song = new Song();
 2     var meinKanal: SoundChannel = new SoundChannel();
 3     var spiele:Boolean = false;
 4     var pos:int = 0;
 5
 6     playbutton.addEventListener(MouseEvent.CLICK,soundStart);
 7     function soundStart(event:MouseEvent):void
 8     {
 9     if (spiele==false) {
10     meinKanal = meinSound.play(pos);
11     spiele = true;
12     }
13     }
14
15     stopbutton.addEventListener(MouseEvent.CLICK,soundStop);
16     function soundStop(event:MouseEvent):void
17     {
18     meinKanal.stop();
19     spiele = false;
20     pos = 0;
21     }
22     pausebutton.addEventListener(MouseEvent.CLICK,soundPause);
23     function soundPause(event:MouseEvent):void
24     {
25     pos = meinKanal.position;
26     meinKanal.stop();
27     spiele = false;
28     }
<
Zeile 5 von 29, Spalte 1
```

Zeile 22 bis 28:
Durch Betätigung des Pause-But-
tons ändert sich der Wert von pos
auf die gerade aktuelle Abspiel-
position im Sound. Danach wird der
Soundkanal gestoppt.

Wenn Sie mehrere Sounds verwenden,
empfiehlt es sich, diese in externen

```
Aktionen                                                                    << x
Ebene 1:1                                              ⊕ ρ ☰ <> ❷
 1     var meinSong: URLRequest = new URLRequest("Song.mp3");
 2     var meinSound: Sound = new Sound(meinSong);
 3     var meinKanal: SoundChannel = new SoundChannel();
 4     var spiele: Boolean = false;
 5     var pos: int = 0;
 6
 7     // Buttonprogrammierung siehe oben
 8
 9
```

Dateien zu belassen. Der Vorteil dabei
ist, dass die SWF-Datei klein bleibt
und schnell geladen wird. Der oder die
Sounddateien werden erst bei Bedarf
(nach-)geladen.

Um das Abspielen eines externen
Sounds zu ermöglichen, muss das im
vorherigen Abschnitt erarbeitete Skript
lediglich an einer Stelle verändert
werden.

Externen Sound steuern – Making of …

1 Verwenden Sie Ihr Animate-Projekt
 aus dem vorherigen Abschnitt.

2 Löschen Sie den importierten
 Sound aus der Bibliothek und fügen
 Sie stattdessen eine Sounddatei in
 das Verzeichnis, in dem sich auch
 das Animate-Projekt befindet (hier:
 Song.mp3).

3 Ändern Sie die beiden obersten
 Zeilen des ActionScripts.

 Zeile 1:
 Für den externen Sound benötigen
 Sie eine Variable (hier: meinSong)
 der Klasse URLRequest. Geben Sie
 in der Klammer in Anführungszei-
 chen den Dateinamen des Sounds
 an (hier: "Song.mp3").

 Zeile 2:
 Im Unterschied zu einem impor-
 tierten Sound *müssen* Sie bei exter-
 nen Sounds die vordefinierte Klasse
 Sound verwenden. Dieser Klasse
 wird der Name der URLRequest-
 Variablen übergeben, hier mein-
 Song.

Das übrige Skript unterscheidet sich
nicht vom vorherigen, so dass die Steu-
erung bereits funktionieren sollte.

2.4.6 Animationen

In Kapitel 2.3 haben Sie einige Möglichkeiten kennengelernt, wie Sie Animationen ohne ActionScript erstellen können. Wozu also Animationen mit ActionScript?

Die Vorteile der Programmierung von Animationen bestehen darin, dass

- sich Animationen exakt(er) steuern lassen, wenn Sie deren Parameter numerisch vorgeben,
- Sie letztlich Zeit und Arbeit sparen, wenn Sie Animationen mehrfach benötigen und hierfür lediglich ein Skript kopieren müssen,
- die Zeitleiste „aufgeräumt" ist und damit übersichtlich bleibt,
- viele Funktionen, z. B. die Bewegung von Objekten mit der Maus, ohne ActionScript nicht möglich sind.

Die Animationsmöglichkeiten per ActionScript sind praktisch grenzenlos. Wir zeigen hier lediglich einen kleinen Einblick in diese Möglichkeiten. In der ersten Übung bewegt sich ein Ballon von links unten nach rechts oben über die Bühne, verkleinert sich hierbei und wird am Ende unsichtbar.

Lineare Bewegung – Making of ...

1 Erstellen Sie das zu animierende Objekt (hier: Ballon) in Animate oder importieren Sie es aus einer Grafiksoftware in die Bibliothek.

2 Konvertieren Sie das Objekt im Menü *Modifizieren > In Symbol konvertieren* in ein Movieclip-Symbol.

3 Legen Sie den Bezugspunkt (Registrierung) des Objekts fest: Doppelklicken Sie hierzu auf das Symbol und verschieben Sie das Objekt, bis sich die Registrierung

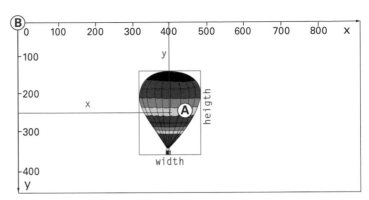

(kleines schwarzes Kreuz) **A** an der gewünschten Stelle befindet. Verlassen Sie das Symbol durch Anklicken des Pfeils links oberhalb der Bühne.

4 Platzieren Sie die Symbolinstanz an einer beliebigen Stelle auf der Bühne. Vergeben Sie ihr in den *Eigenschaften* einen eindeutigen Namen ohne Umlaute und Sonderzeichen, z. B. `ballon` – er wird für das ActionScript benötigt.

5 Bevor wir uns mit dem Skript beschäftigen, werfen wir einen Blick auf das Koordinatensystem: In der Informatik ist es üblich, dass sich der Nullpunkt **B** links oben befindet und die y-Achse nach unten zeigt. In der Grafik besitzt das Objekt (genauer: seine Registrierung) also die Koordinaten x = 400 (Pixel) und y = 250 (Pixel).

6 Geben Sie das ActionScript in Bild 1 ein (siehe nächste Seite).

Zeilen 4 bis 8:
Der Ballon wird auf die gewünschten Startwerte (Position, Größe) gesetzt: Der y-Wert befindet sich außerhalb der Bühne, damit der

```
Aktionen
ActionScript:1                                          ⊕ ₽ ☰ <> ❼

1    stop();
2
3    //Startwerte
4    ballon.x = 100;
5    ballon.y = 600;
6    ballon.width = 320;
7    ballon.height = 410;
8    ballon.alpha = 1;
9
10   //Animation
11   ballon.addEventListener(Event.ENTER_FRAME,bewegeBallon);
12   function bewegeBallon(e:Event):void {
13   e.target.x += 1;
14   e.target.y -= 2;
15   e.target.scaleX -=0.006;
16   e.target.scaleY -=0.006;
17   if (e.target.y < 150) e.target.alpha -= 0.005;
18   }
19

Zeile 23 von 29, Spalte 36
```

Ballon zu Beginn nicht sichtbar ist. Die Eigenschaft alpha definiert die Durchsichtigkeit zwischen 0 (unsichtbar) und 1 (sichtbar).

Zeile 11:
Wie schon oft, benötigen wir auch hier wieder einen Event-Listener. In diesem Fall wird das Event ENTER_ FRAME, also „Betreten des Bildes", geprüft. Obwohl der Abspielkopf auf Bild 1 scheinbar steht, wird dieses Ereignis ständig wiederholt, weil das Skript prüft, ob irgendwelche Ereignisse eintreten. Hierzu verlässt der Abspielkopf das Bild (EXIT_FRAME), um es gleich darauf wieder zu betreten (ENTER_FRAME).

Zeilen 12 bis 18:
In der Funktion bestimmen Sie, was sich bei jeder Wiederholung ändern soll. Zunächst wird die Position verändert: Die Kurzschreibweise += bzw. -= bewirkt, dass die x- bzw. y-Koordinate um die angegebene Anzahl an Pixel erhöht bzw. verringert wird. Im Beispiel bewegt sich der Ballon pro Wiederholung 2 Pixel nach oben und 1 Pixel nach rechts. Über scaleX bzw. scaleY lässt sich das Objekt skalieren, wobei die 1 für 100 % steht. Im Beispiel verkleinert sich der Ballon pro Wiederholung um 0,6 %. Die letzte Anweisung ändert die Transparenz um 0,5 % pro Wiederholung. Die if-Anweisung sorgt dafür, dass dies erst geschieht, wenn der Ballon die y-Koordinate 150 unterschritten hat – also gegen Ende der Bewegung.

Als zweite Möglichkeit, Objekte zu bewegen, zu drehen oder zu transformieren, bietet sich die Zeitsteuerung an. In der nächsten Übung animieren wir eine analoge Uhr.

Zeitgesteuerte Animation – Making of …

1 Erstellen Sie eine Uhr ohne Zeiger und importieren Sie die Grafik in ein neues ActionScript-Animate-Projekt.

2 Erstellen Sie einen Sekunden-, Minuten- und Stundenzeiger in Animate und konvertieren Sie die Zeiger in Movieclip-Symbole.

3 Doppelklicken Sie nacheinander auf die Symbole, um diese bearbeiten zu können. Verschieben Sie die Grafik so, dass sich die Registrierung (schwarzes Kreuz) am späteren Drehpunkt des Zeigers befindet.

4 Platzieren Sie die drei Zeiger auf der Uhr und vergeben Sie den Symbolinstanzen in den *Eigenschaften* eindeutige Namen.

5 Geben Sie in Bild 1 das ActionScript rechts oben ein.

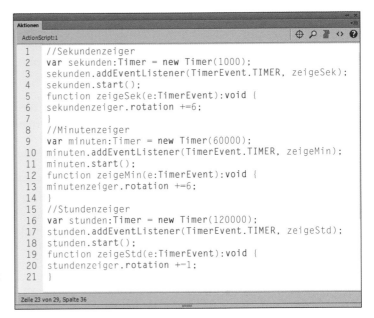

```actionscript
1  //Sekundenzeiger
2  var sekunden:Timer = new Timer(1000);
3  sekunden.addEventListener(TimerEvent.TIMER, zeigeSek);
4  sekunden.start();
5  function zeigeSek(e:TimerEvent):void {
6  sekundenzeiger.rotation +=6;
7  }
8  //Minutenzeiger
9  var minuten:Timer = new Timer(60000);
10 minuten.addEventListener(TimerEvent.TIMER, zeigeMin);
11 minuten.start();
12 function zeigeMin(e:TimerEvent):void {
13 minutenzeiger.rotation +=6;
14 }
15 //Stundenzeiger
16 var stunden:Timer = new Timer(120000);
17 stunden.addEventListener(TimerEvent.TIMER, zeigeStd);
18 stunden.start();
19 function zeigeStd(e:TimerEvent):void {
20 stundenzeiger.rotation +=1;
21 }
```

Zeilen 2, 9, 16:
Für die drei Zeiger werden drei Variable der Klasse `Timer` benötigt. Die Werte in Klammer geben die Zeit in Millisekunden an: 1.000 ms = 1 s für den Sekundenzeiger; 60.000 ms = 60 s = 1 min für den Minutenzeiger; 120.000 ms = 120 s = 2 min für den Stundenzeiger (Erklärung siehe unten).

Zeilen 3, 10, 17:
An das `Timer`-Objekt werden Event-Listener angebracht. Diese rufen die jeweilige Funktion nach Ablauf der eingestellten Zeit auf. Danach wiederholt sich der Vorgang.

Zeilen 6, 13, 20:
Die Funktionen führen zur Drehung der Zeiger:
– Der *Sekundenzeiger* dreht sich pro Aufruf, also jede Sekunde, um 6°. Nach einer Minute hat er sich 60 x 6° = 360° gedreht, also eine volle Umdrehung gemacht.

– Der *Minutenzeiger* dreht sich pro Minute um 6°, erreicht also nach 60 x 6° = 360° eine volle Umdrehung.
– Der *Stundenzeiger* dreht sich alle zwei Minuten um 1°. Dies ergibt in einer Stunde eine Drehung um 30 x 1° = 30°, so dass er dann auf dem nächsten Teilstrich steht.

Zum Schluss möchten wir an einem Beispiel zeigen, dass Objekte mit Hilfe eines Skripts beweglich gemacht und durch den Nutzer bewegt werden können. Der Fachbegriff hierfür lautet *Drag & Drop* (dt.: ziehen und loslassen).

Als Beispiel realisieren Sie in dieser Übung das bekannte Logikspiel „Türme von Hanoi" (Spielregeln siehe Wikipedia).

Drag & Drop – Making of ...

1 Erstellen Sie die fünf Spielsteine direkt in Animate oder importieren Sie sie aus einer Grafiksoftware.

2 Konvertieren Sie die Spielsteine in Movieclip-Symbole und platzieren Sie diese (als Turm) auf der Bühne.

3 Vergeben Sie jeder Instanz in den *Eigenschaften* einen Namen.

4 Geben Sie in Bild 1 das ActionScript unten für den ersten Stein ein.

Zeile 2:
Der Event-Listener des braunen Steins wartet auf das Ereignis

MOUSE_DOWN, also die gedrückte Maustaste. Danach wird die Funktion startBraun aufgerufen.

Zeilen 3 bis 5:
Die aufgerufene Funktion start-Braun versieht den Stein mit einem neuen Listener, der auf MOUSE_MOVE, also Mausbewegung, reagiert und die Funktion zieheBraun aufruft.

Zeilen 10 bis 14:
Die Funktion zieheBraun platziert den Stein auf den Koordinaten der Maus. Bei Bewegung der Maus mit gedrückter Maustaste wird der Stein deshalb mitbewegt.

Zeilen 6 bis 9:
Der dritte Listener wartet auf das Ereignis MOUSE_UP, also das Loslassen der Maustaste. Die aufgerufene Prozedur entfernt (engl.: remove) den MOUSE_MOVE-Listener, so dass der Stein nicht mehr bewegt werden kann.

5 Für die anderen Steine brauchen Sie das Skript nur zu kopieren und die Farben zu ändern.

6 Jetzt ist Ihr Spiel einsatzbereit und Sie müssen das Rätsel um die *Türme von Hanoi* nur noch lösen.

```
Aktionen
ActionScript:1                                      ⊕ ρ ☰ <> ❷
  1   //Brauner Stein
  2   braun.addEventListener(MouseEvent.MOUSE_DOWN,startBraun);
  3   function startBraun(e:MouseEvent):void {
  4   braun.addEventListener(MouseEvent.MOUSE_MOVE,zieheBraun);
  5   }
  6   braun.addEventListener(MouseEvent.MOUSE_UP,stopBraun);
  7   function stopBraun(e:MouseEvent):void {
  8   braun.removeEventListener(MouseEvent.MOUSE_MOVE,zieheBraun);
  9   }
 10   function zieheBraun(e:MouseEvent):void {
 11   braun.x = mouseX;
 12   braun.y = mouseY;
 13   e.updateAfterEvent();
 14   }
 15
Zeile 18 von 38, Spalte 1
```

2.5 Aufgaben

1 Animate und Flash unterscheiden

Nennen und erklären Sie den wesentlichen Vorteil von Adobe Animate im Vergleich zu Flash.

2 Symbol und Instanz unterscheiden

a. Unterscheiden Sie folgende Begriffe.

Symbol:

Instanz:

b. Erklären Sie, wie sich Änderungen, z. B. Größe, Farbe, auswirken:

Änderung des Symbols:

Änderung der Instanz:

3 Schaltflächen-Symbol kennen

Erklären Sie die Besonderheit der Zeitleiste eines Schaltflächen-Symbols.

4 Animationsdauer berechnen

Eine Animation soll 7 s lang dauern. Die Bildrate beträgt 24 BpS.

a. Berechnen Sie, in welchem Bild die Animation endet.

b. Die Animation wird nun bis Bild 210 verlängert.
Berechnen Sie die notwendige Änderung der Bildrate, damit die Animation wieder 7 s lang dauert.

c. Erklären Sie, wie sich die Änderung der Bildrate auf die Animation auswirkt.

5 Animationstechniken unterscheiden

a. Unterscheiden Sie Einzelbild- von Schlüsselbild-Animationen.

...

...

...

...

...

b. Nennen Sie für jede Technik einen wesentlichen Vorteil.

...

...

...

...

...

...

6 Schlüsselbild-Animationen erstellen

Erstellen Sie folgende Schlüsselbild-Animationen:
- Lauftext von unten nach oben
- Ball, der auf und ab springt
- Windrad mit drei Flügeln, die sich drehen

- Luftballon, der aufsteigt, kleiner und unsichtbar wird
- Uhr mit sich drehenden Zeigern
- (eigene Idee)

7 Diashow erstellen

Erstellen Sie eine selbstablaufende Diashow mit mindestens zehn Bildern, bei der jedes Bild fünf Sekunden zu sehen ist.

8 Werbebanner realisieren

Realisieren Sie einen selbstablaufenden animierten Werbebanner im Format „Wide Skyscraper" (160 x 600 Pixel) für ein Produkt oder Event Ihrer Wahl.

9 Grußkarte animieren

a. Erstellen Sie in Illustrator eine Gruß-karte, z. B. für einen Geburtstag, zu Weihnachten oder für einen sonstigen Anlass.
b. Importieren Sie die Karte in Animate.
c. Ergänzen Sie Animationen.
d. Ergänzen Sie eventuell einen Hintergrund-Sound.

10 Cartoon animieren

a. Entwerfen Sie einen Cartoon oder eine kurze Bildergeschichte. (Alternativ können Sie auf eine Datei aus dem Internet zurückgreifen. Diese darf aus urheberrechtlichen Gründen jedoch nur für private Übungszwecke verwendet werden.)
b. Importieren Sie die Grafik(en).
c. Ergänzen Sie Animationen, z. B. Sprechblasen, Augen- oder Mundbewegungen bei Figuren.
d. Ergänzen Sie eventuell Geräusche oder Sound. Im Internet finden Sie auch lizenzfreie Archive.

11 Animation mit inverser Kinematik erstellen

a. Testen Sie die Vorgehensweise mit einfachen Objekten, z. B. mit zwei verbundene Stangen.
b. Animieren Sie eine Maschine, z.B. einen Bagger (siehe Seite 12).
c. Animieren Sie eine einfache Bewegung (siehe Seite 14).
d. Animieren Sie eine Zeichentrickfigur (siehe Seite 39)

12 Verschachtelte Animation erstellen

Erstellen Sie verschachtelte Animationen. Vorschläge:
- Auto mit sich drehenden Rädern
- Vogel mit Flügelschlag
- Dampflok mit Rauchwolken
- Rettungswagen mit Blaulicht
- Hubschrauber mit Rotoren
- Rakete mit animiertem Düsenantrieb
- (eigene Idee)

13 Animate-Projekt veröffentlichen

Animate-Projekte können auf unterschiedliche Weise veröffentlicht werden. Nennen Sie die erforderlichen Dateien, um ein Projekt wiedergeben zu können:

a. im Webbrowser

b. ohne Browser auf Windows-PCs (nur ActionScript 3.0)

c. ohne Browser auf Apple-PCs (nur ActionScript 3.0)

d. mit dem Flash-Player (nur Action-Script 3.0)

14 Funktion von ActionScript 3.0 kennen

a. Erklären Sie die Funktion von Action-Script 3.0?

b. Zählen Sie fünf Anwendungsbeispiele auf.

1.

2.

3.

4.

5.

15 ActionScript-Befehle kennen

Erklären Sie kurz die Funktion folgender ActionScript-Befehle:
a.

stop();

b.

nextFrame();

c.

gotoAndStop();

16 Schaltflächen programmieren

Um Schaltflächen (Buttons) programmieren zu können, erhalten Sie einen sogenannten Event-Listener.

a. Erklären Sie, wozu ein Event-Listener dient.

b. Nennen Sie drei typische „Events".

1.

2.

3.

17 Zeitleiste steuern

Gegeben sind zwei Zeilen eines Action-Scripts 3.0:

```
1  stop();
2  button1.addEventListener(MouseEvent.CLICK,aktion);
```

Zeile 18 von 38, Spalte 1

a. Erklären Sie die Funktion der beiden Zeilen.

Zeile 1:

Zeile 2:

b. Erweitern Sie das Skript, so dass die Animation bei Mausklick auf but-ton1 zu Bild 15 springt und stoppt.

(Ergänzen Sie die Lösung links unten.)

c. Erweitern Sie das Skript, so dass die Animation bei Mausklick auf einen zweiten Button (button2) ab Bild 30 fortgesetzt wird.

(Ergänzen Sie die Lösung links unten.)

18 Lampe animieren

Gestalten und programmieren Sie eine Lampe, die sich mit Hilfe eines Schalters ein- und ausschalten lässt.

19 Stoppuhr animieren

Gestalten und programmieren Sie eine funktionsfähige Stoppuhr. Sehen Sie drei Buttons vor:
- Starten
- Stoppen
- Rücksetzen

Hinweise:
- Start-Button: Setzen Sie den Abspielkopf auf das Bild, das die Animation des Zeigers enthält. Die Animation kann wahlweise programmiert (siehe Uhr auf Seite 53) oder als innere Animation im Symbol realisiert werden.
- Stop-Button: Der `stop()`-Befehl kann mit einem Symbol verknüpft werden, z.B. `zeiger.stop();`
- Rücksetzen-Button: Setzen Sie den Abspielkopf auf Bild 1 zurück.

3.1 Einführung

3.1.1 Maxon Cinema 4D

Für dieses Kapitel haben wir uns für die Software Cinema 4D der Firma Maxon Computer GmbH entschieden. Mit Cinema 4D können Sie nicht nur professionelle 3D-Grafiken erstellen, sondern diese auch durch entsprechende Beleuchtung in Szene setzen und animieren. Das vierte „D" in 4D symbolisiert die vierte Dimension Zeit.

Cinema 4D wird einerseits zur Modellierung dreidimensionaler Objekte aus den Bereichen Technik oder Architektur genutzt und stellt andererseits zahlreiche Möglichkeiten zur Charakteranimation bereit.

Die in diesem Kapitel beschriebene Version R18 (Release 18) ist seit 2016 sowohl für macOS als auch für Windows verfügbar. Die gute Nachricht ist, dass Sie, falls Sie Schüler/-in oder Student/-in sind, Cinema 4D *kostenfrei* nutzen können (www.maxon.net/de/training/studentenversion). Für Lehrer/-innen oder Dozenten und Dozentinnen gibt es eine im Vergleich zur Vollversion deutlich vergünstigte Version für derzeit knapp 180 Euro.

Bitte beachten Sie, dass wir im Rahmen dieses Buches nur einen kleinen Einblick in Cinema 4D geben können und hierbei den Fokus auf Animation legen. Einige weitere Möglichkeiten zur Erstellung von 3D-Grafiken finden Sie im Band *Zeichen und Grafik* dieser Buchreihe. Zur Vertiefung verweisen wir auf einschlägige Literatur oder auf Videotutorials.

Der Umgang mit Cinema 4D erfordert viel Übung und kann nicht in wenigen Stunden erlernt werden. Bitte haben Sie etwas Geduld mit sich, Sie werden sehen, dass sich mit der Zeit auch die Erfolgserlebnisse einstellen werden.

3.1.2 Entwicklungsumgebung

Der Screenshot auf der rechten Seite zeigt die Benutzeroberfläche von Cinema 4D – die sogenannte Entwicklungsumgebung. Bevor wir mit den Workshops beginnen, stellen wir Ihnen die wichtigsten Bereiche und Funktionen kurz vor.

Editor
Der – hier rot umrahmte – Editor ist der eigentliche Arbeitsbereich von Cinema 4D. Hier modellieren Sie Ihre Objekte, setzen diese in Szene und sehen die Vorschau Ihrer Animationen. Zur Änderung der Ansicht im Editor haben Sie vier Möglichkeiten.
A Ändern der (Kamera-)Position: Klicken Sie auf das Icon und ziehen Sie die Maus *mit gedrückter Maustaste* in die gewünschte Richtung.
B Zoomfunktion: mit gedrückter Maustaste ziehen
C Drehen: mit gedrückter Maustaste ziehen
D Vier Ansichten: Ein Mausklick auf das Icon stellt die Szene zusätzlich von vorne, rechts und oben dar. Diese Ansichten sind bei der Modellierung äußerst hilfreich. Klicken Sie auf das gleiche Icon im jeweiligen Fenster, um dieses im Vollbild darzustellen.

XYZ-Koordinatensystem
Um im 3D-Raum arbeiten zu können, benötigen wir ein Koordinatensystem. Cinema 4D unterscheidet zwischen einem unveränderlichen *Welt-Koordinatensystem* **E** und *Objekt-Koordinatensystemen* **F**. Letztere befinden sich im Mittelpunkt der Objekte. Wird ein Objekt verschoben oder gedreht, verschiebt oder dreht sich das Objekt-Koordinatensystem mit, das Welt-Koordinatensystem ist unver-

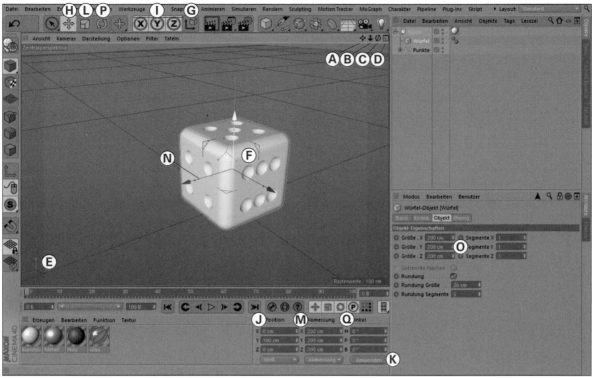

änderlich. Klicken Sie auf Icon **G**, um zwischen Welt- und Objekt-Koordinaten umzuschalten. Beide Koordinatensysteme besitzen folgende Achsen:

XYZ-System	
X-Achse:	Waagrechte
Y-Achse:	Senkrechte
Z-Achse:	Tiefe

Objekt verschieben
Klicken Sie auf Icon **H**, um ein Objekt mit der gedrückten Maustaste zu verschieben. Durch Anklicken der Icons **I** können Sie Achsen sperren. Im Screenshot sehen Sie die Standardeinstellung, bei der alle Achsen entsperrt sind. Alternativ zur Bewegung eines Objekts mit der Maus können Sie

die X-, Y- und Z-Werte auch in Zentimeter (cm) eingeben **J**. Die Werte können positiv oder negativ sein, entsprechend ändert sich die Richtung. Jede Eingabe muss mit *Anwenden* **K** beendet werden.

Objekt skalieren
Klicken Sie auf Icon **L**, um ein Objekt zu skalieren. Wie beim Verschieben können Sie wahlweise mit gedrückter Maustaste oder (exakter) durch Eingabe der Zahlenwerte **M** arbeiten. Im zweiten Fall geben Sie den X-Wert ein, die Y- und Z-Werte werden automatisch angepasst.

Um ein Objekt zu verzerren, also nicht proportional zu skalieren, ziehen Sie an den kleinen, orangefarbigen Punkten **N** auf den Achsen. Alternativ können Sie auch in den Objekteigenschaften **O** neue Werte zuweisen.

HPB-Koordinaten-system

Im Flugverkehr wird mit HPB-Koordinaten gearbeitet:
- H(eading): Senk-rechte Achse
- P(itch): Querachse
- B(ank): Längsachse

z. B. auch Licht, Farben, Verformungen oder die Kamera(s) animieren. Den Möglichkeiten sind (fast) keine Grenzen gesetzt – an heutigen Animationsfilmen sind ganze Heerscharen von Anima-teuren beteiligt. Wir stellen Ihnen im nächsten Kapitel einige grundlegende Techniken vor.

HPB-Koordinatensystem

Für Drehungen eignet sich das HPB-System, das im Flugverkehr zur Anwen-dung kommt, besser. Jedes Flugzeug kann sich um drei Achsen drehen: *Heading (H)* dreht es um die senkrechte Achse, *Bank (B)* um die Längsachse und *Pitch (P)* um die Querachse.

HBP-System	
H-Achse:	Senkrechte Achse
B-Achse:	Längsachse
P-Achse:	Querachse

Texturen

Texten dienen dazu, um Objekten eine realistisch aussehende Oberfläche zu geben. Cinema 4D stellt hierfür links unten einen Material-Manager bereit, den Sie ab Seite 73 kennenlernen.

Objekt drehen

Um Drehungen vornehmen zu können, klicken Sie auf Icon **P** (vorherige Seite) oder geben den Drehwinkel **Q** (vorhe-rige Seite) in Grad ein.

Modellieren

Jedes Cinema-4D-Projekt be-ginnt mit der Modellierung. Die wich-tigsten Tools zur Modellierung ver-bergen sich hinter diesen fünf Icons. Wir gehen an dieser Stelle nicht näher darauf ein, sondern wenden sie in den Workshops an.

Animation

Mit Cinema 4D lassen sich Objekte nicht nur bewegen oder drehen, Sie können

Szene

Sind die Objekte model-liert, müssen sie in Szene gesetzt werden. Hierzu dienen im Wesentlichen:
- Umgebung, z. B. Boden, Himmel,
- eine oder mehrere Kameras,
- Beleuchtung, z. B. Sonnenlicht, Spot-Licht, Flächenlicht.

Rendern

Der letzte Schritt eines Cinema-4D-Projekts ist schließlich die Berechnung und Ausga-be der erstellten Szene(n). Dabei kann es sich um Einzelbilder, aber auch um Bildfolgen handeln. Je nach Komplexi-tät Ihres Projekts und Leistungsstärke Ihres Computers kann das Rendern lange, seeeehr lange, dauern.

3.2 Animationen

3.2.1 Einfache Schlüsselbild-Animation

In diesem ersten Workshop drehen sich Zahnräder gegeneinander.

Modellierung – Making of …

1 Beim Öffnen von Cinema 4D wird automatisch ein neues Projekt angelegt. Speichern Sie es unter dem Namen *zahnräder.c4d* ab.

2 Halten Sie die linke Maustaste auf Icon **A** so lange gedrückt, bis das Menü aufklappt. Wählen Sie *Zahnrad*.

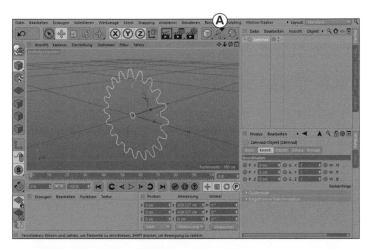

Das Zahnrad besteht bislang nur aus einer Kontur – einem sogenannten *Spline*. Damit es zum 3D-Objekt wird braucht es ein Volumen, der Fachbegriff heißt *Extrudieren*.

3 Halten Sie die linke Maustaste auf Icon **B** so lange gedrückt, bis das Menü aufklappt. Wählen Sie *Extrudieren*. Sie sehen das Extrudieren-Objekt im Objekt-Manager **C**.

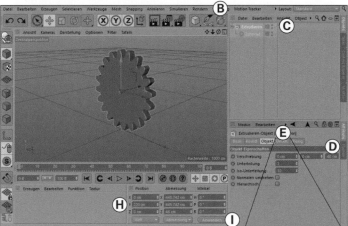

4 Ziehen Sie das Zahnrad im Objekt-Manager mit gedrückter Maustaste auf das Extrudieren-Objekt, bis ein Pfeil nach unten sichtbar wird. Lassen Sie los. Das Zahnrad ist nun mit dem Extrudieren-Objekt verbunden.

5 Vergrößern Sie unter **D** die Tiefe auf 40 cm.

6 Klicken Sie auf *Deckfl.* **E** und wählen Sie bei *Start* die Option *Deckflächen und Rundung* **F**. Reduzieren Sie den *Start-Radius* **G** auf 3 cm. Wiederholen Sie den Vorgang bei *Ende* für die Rückseite des Zahnrads.

7 Da der Mittelpunkt des Zahnrads in der Bodenebene liegt, verschieben wir es nach oben. Geben Sie unter Y = 220 cm **H** ein und bestätigen Sie mit *Anwenden* **I**.

8 Duplizieren Sie das Extrudieren-Objekt mit dem Zahnrad **C** mit den bekannten Tastenkombinationen Strg (ctrl) + C und Strg (ctrl) + V.

9 Verschieben Sie das neue Objekt *Extrudieren.1* auf X = 430 cm.

63

Die Animation erstellen wir in der Zeit-achse der Animationspalette im unteren Teil der Benutzeroberfläche.

Animation – Making of …

1 Wählen Sie eines der beiden Extru-dieren-Objekte **A** durch Anklicken im Objekt-Manager aus.

2 Der grüne Abspielkopf **B** befindet sich auf Bild 1. In diesem Bild benö-tigen wir ein sogenanntes *Schlüs-selbild* (engl.: keyframe). Klicken Sie auf den Aufnahme-Button mit Schlüssel-Icon **C**. Schlüsselbilder

werden als hellblaue Flächen, markierte Schlüsselbilder als gelbe Flächen angezeigt **D**.

3 Ziehen Sie den grünen Abspielkopf nach rechts auf Bild 100. Geben Sie als Drehwinkel bei **E** –180° ein und bestätigen Sie mit *Anwenden*. Er-zeugen Sie nun wieder ein Schlüs-selbild **C**.

4 Spielen Sie die Animation ab **F**. Das Zahnrad müsste sich drehen, aller-dings nicht gleichmäßig. Der Grund dafür ist, dass Cinema 4D Schlüs-selbilder standardmäßig „weich" verbindet. Dies heißt, dass ein Ob-jekt zunächst beschleunigt und am Ende abgebremst wird. Dies wollen wir in diesem Fall nicht.

5 Klicken Sie nacheinander auf die beiden Schlüsselbilder **G** (hellblaue Flächen in der Zeitachse). Rechts sehen Sie die *Keyeigenschaften*. Ändern Sie bei *Interpolation* die Einstellung von *Spline* auf *Linear* **H**.

6 Wiederholen Sie die Schritte 1 bis 5 für das zweite Zahnrad. Ändern Sie lediglich die Drehrichtung, indem Sie einen Drehwinkel von +180° eingeben.

7 Duplizieren Sie das linke Extrudie-ren-Objekt und platzieren Sie es ganz rechts. Spielen Sie die Anima-tion ab. Wie Sie sehen, wurde auch die Animation dupliziert, sodass Sie schnell ein komplettes Getriebe animieren könnten.

8 Speichern Sie Ihr Projekt ab. (Auf die nächsten Schritte bezüglich Material, Szene und Rendern gehen wir später ein.)

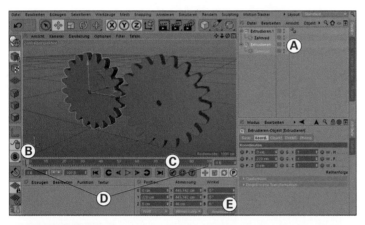

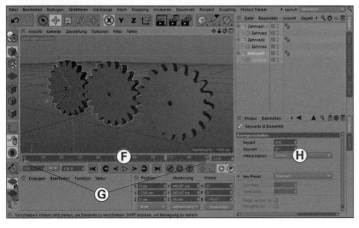

3.2.2 Kombinierte Schlüsselbild-Animation

Im zweiten Workshop modellieren und animieren wir einen Würfelwurf. Dabei führt der Würfel eine lineare Bewegung und eine Drehbewegung aus.

Modellierung – Making of …

1 Öffnen Sie ein neues Cinema-4D-Projekt und speichern Sie es unter dem Namen *würfel.c4d* ab.

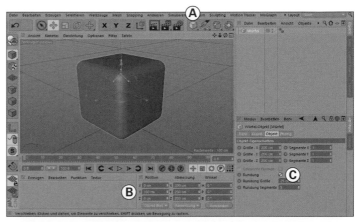

2 Klicken Sie auf Icon **A**, um einen Würfel zu erzeugen.

3 Verschieben Sie ihn durch Eingabe von Y = 100 cm **B** über die Bodenebene.

4 Setzen Sie das Häkchen bei *Rundung* **C** und geben Sie eine Größe von 25 cm ein.

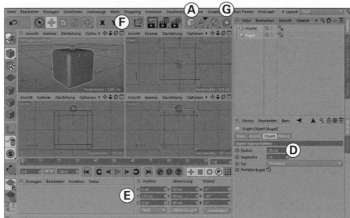

Die Zahlenwerte auf Würfeln sind normalerweise nicht aufgedruckt, sondern halbkugelförmige Vertiefungen. Diese modellieren Sie, indem eine kleine Kugel ein Stück weit in den Würfel „eintaucht" und dieser Bereich vom Würfel mit Hilfe eines sogenannten *Boole-Objekts* entfernt wird.

5 Halten Sie die linke Maustaste auf Icon **A** so lange gedrückt, bis das Menü aufklappt. Wählen Sie *Kugel*.

6 Reduzieren Sie den Radius auf 20 cm **D** und verschieben Sie die Kugel auf Y = 210 cm **E**.

7 Klicken Sie auf Icon **F**, um die vier Ansichten angezeigt zu bekommen. Die Kugel sitzt wie gewünscht exakt mittig und taucht in den Würfel ein.

8 Halten Sie die linke Maustaste auf Icon **G** so lange gedrückt, bis das Menü aufklappt. Wählen Sie *Boole*.

9 Ziehen Sie im Objekt-Manager zuerst den Würfel und danach die Kugel auf das Boole-Objekt **H**. Das untere Objekt wird vom oberen Objekt abgezogen.

10 Klicken Sie auf Icon **F**, um zur Zentralperspektive zurückzukehren. Die Vertiefung müsste zu sehen sein.

11 Speichern Sie Ihr Zwischenergebnis ab.

Kugel	1	2	3	4	5	6
X-Wert	0	0	-40	-40	40	40
Z-Wert	-40	40	-40	40	-40	40

Nun muss das Null-Objekt *Sechs* ebenfalls ins Boole-Objekt verschoben werden. Sie können dies testen und werden sehen, dass – je nach Reihenfolge – entweder die Kugel der Eins oder das Null-Objekt abgezogen werden. Die Lösung ist, dass *beide Objekte* in ein neues Null-Objekt platziert werden.

Die Modellierung des restlichen Würfels ist nun etwas Fleiß- und Rechenarbeit. Beachten Sie, dass bei Würfeln zwei gegenüberliegende Seiten immer 7 ergeben. Gegenüber der 1 liegt also die 6.

12 Klicken Sie auf die Kugel im Objekt-Manager und erzeugen Sie mit den Tastenkombinationen Strg (ctrl) + C und Strg (ctrl) + V sechs Kopien.

Um die Übersicht zu behalten, fassen wir die sechs neuen Kugeln in einem sogenannten Null-Objekt zusammen.

13 Halten Sie die linke Maustaste auf Icon **A** so lange gedrückt, bis das Menü aufklappt. Wählen Sie *Null*.

14 Doppelklicken Sie auf das Null-Objekt im Objekt-Manager und geben Sie ihm den Namen *Sechs* **B**.

15 Um die Kugeln korrekt zu platzieren, wechseln Sie am besten wieder in die vier Ansichten **C**.

16 Platzieren Sie das Null-Objekt *Sechs* vertikal auf den Wert Y = –10 cm. Die X- und Z-Werte der Kugeln sind:

17 Erzeugen Sie ein neues Null-Objekt und nennen Sie es *Punkte*.

18 Verschieben Sie die einzelne Kugel und das Null-Objekt *Sechs* in das Null-Objekt *Punkte* **D**.

19 Platzieren Sie das Null-Objekt nun im Boole-Objekt, so dass sich folgende Hierarchie ergibt:

20 Wiederholen Sie die Schritte 12 bis 16 und 18 für die vier weiteren Seiten des Würfels.

21 Bevor wir mit der Animation beginnen, speichern Sie den Würfel ab.

66

Die Animation des Würfels erfolgt in drei Schritten:
- Waagrechte Bewegung in X-Richtung
- Drehung um seine B-Achse
- Senkrechte Bewegung in Y-Richtung

Für eine exakte Ausgestaltung von Animationen stellt Cinema 4D die sogenannte *Zeitleiste* bereit.

Animation – Making of ...

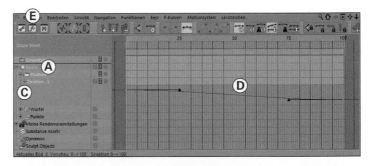

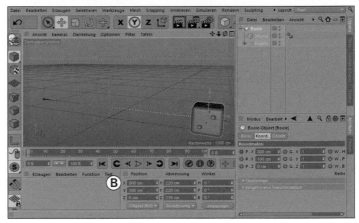

1 Öffnen Sie die Zeitleiste im Menü *Fenster > Zeitleiste (Dope Sheet)*

2 Die Zeitleiste zeigt in der Grundeinstellung nur animierte Objekte an – in unserem Fall also noch nichts. Deaktivieren Sie die Funktion im Menü *Ansicht > Anzeigen > Alles Animierte anzeigen*.

3 Klicken Sie auf das Boole-Objekt **A** – es enthält ja den kompletten Würfel. Wählen Sie im Menü *Erzeugen > Eigenschaftsspuren hinzufügen > Position > X.*

4 Bringen Sie den Würfel im Koordinaten-Manager auf seine Startposition X = 800 cm **B**.

5 Wählen Sie in der Zeitleiste im Menü *Einfügen > Momentanen Zustand aufnehmen*. Cinema 4D erzeugt ein Schlüsselbild.

6 Verschieben Sie den Abspielkopf in der Zeitleiste auf Bild 100 und geben Sie im Koordinaten-Manager die Endposition X = –800 cm ein.

7 Fügen Sie in der Zeitleiste im Menü *Einfügen > Momentanen Zustand aufnehmen* ein Schlüsselbild ein.

8 Klicken Sie auf den kleinen Pfeil **C**. Sie sehen eine Vorschau des Bewegungsverlaufs **D**. Der Würfel startet langsam (flache Kurve), wird dann schneller (steile Kurve) und bremst gegen Ende ab (flache Kurve). Ein geworfener Würfel muss sich jedoch zu Beginn schnell bewegen und dann langsamer werden.

9 Um diese Anpassung vorzunehmen, klicken Sie auf *F-Kurvenmodus* **E**. Sie sehen eine vergrößerte Darstellung des *Bewegungs-Splines*. Nach Anklicken eines Schlüsselbildes erhält dieses einen „Anfasser", mit dem die Kurve verändert werden kann.

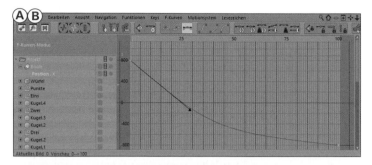

15 Fügen Sie in der Zeitleiste im Menü *Einfügen > Momentanen Zustand aufnehmen* ein Schlüsselbild ein.

16 Nehmen Sie auch bei dieser Kurve im *F-Kurvenmodus* **B** eine Anpassung vor: Zu Beginn dreht sich der Würfel schnell und dann immer langsamer.

Die Animation besitzt noch einen Schönheitsfehler. Durch die Drehung müsste der Würfel in den Boden „eintauchen" **C**. Sie sehen dies am besten in der Ansicht *Vorne:*

Ergänzen Sie aus diesem Grund noch eine Animation in Y-Richtung:

17 Fügen Sie im Menü *Erzeugen > Eigenschaftsspuren hinzufügen > Position > Y* hinzu.

18 Erzeugen Sie ein Schlüsselbild in Bild 1 mit Y = 300 cm und in Bild 100 mit Y = 100 cm.

19 Erzeugen Sie weitere Schlüsselbilder in Bild 25 mit Y = 100 cm und in Bild 50 mit Y = 200 cm, so dass der Würfel einmal auf dem Boden aufspringt. Im *F-Kurvenmodus* sollte sich der grüne Kurvenverlauf **D** ergeben.

20 Testen Sie die Animation und speichern Sie Ihr Projekt ab.

10 Verändern Sie den Kurvenverlauf wie oben dargestellt und testen Sie das Resultat, indem Sie die Animation abspielen.

11 Im nächsten Schritt ergänzen Sie die Drehbewegung. Kehren Sie zur *Dope-Sheet-Ansicht* **A** zurück.

12 Fügen Sie im Menü *Erzeugen > Eigenschaftsspuren hinzufügen > Winkel > B* hinzu.

13 Belassen Sie in Bild 1 den Winkel auf B = 0°. Wählen Sie in der Zeitleiste im Menü *Einfügen > Momentanen Zustand aufnehmen*.

14 Verschieben Sie den Abspielkopf in der Zeitleiste auf Bild 100 und geben Sie im Koordinaten-Manager den Endwinkel B = – 1080° ein. Dies entspricht drei kompletten Umdrehungen (3 x 360°).

3.2.3 Animation mit Deformer

Bisher haben wir starre, unveränder-
liche Objekte animiert. Unsere Natur ist
jedoch „belebt", viele Materialien und
natürlich alle Lebewesen können ihre
Form ändern, denken Sie an Wolken,
Wellen, Nebel, Schnee, Sand, Pflanzen,
Tiere oder Menschen. Um diese Objekte
zu animieren, stellt uns Cinema 4D so-
genannte *Deformer* zur Verfügung. Wir
wenden dies am Beispiel eines schmel-
zenden Schneemanns an – sorry.

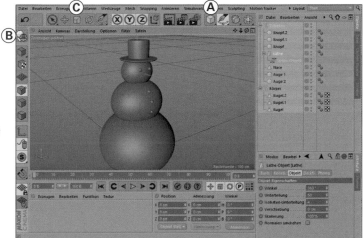

Modellierung – Making of ...

1 Öffnen Sie ein neues Cinema-4D-
Projekt und speichern Sie es unter
dem Namen *schneemann.c4d* ab.

2 Halten Sie die Maustaste kurze Zeit
auf Icon **A** gedrückt, um (nacheinan-
der) drei Kugel-Objekte zu erzeu-
gen.

3 Passen Sie die Größe der Kugeln an
und setzen Sie sie aufeinander.

4 Damit die Kugeln gestaucht wer-
den können, wandeln Sie sie durch
Anklicken von Icon **B** in *Polygon-
Objekte* um.

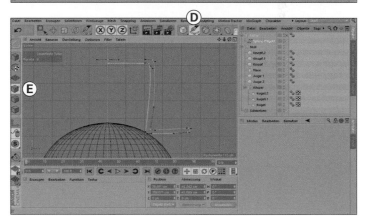

5 Drücken Sie die Kugeln mittels
Skalieren-Werkzeug **C** in Z-Richtung
etwas zusammen, da dies realis-
tischer aussieht.

6 Modellieren Sie die Knöpfe und
Augen aus Kugel-Objekten.

7 Modellieren Sie die Nase aus einem
Zylinder-Objekt.

Den Hut (Zylinder) könnten Sie aus zwei
Zylinder-Objekten erstellen. Besser wird

er mit Hilfe eines *Splines*, das um die
Y-Achse gedreht wird.

8 Wählen Sie den *Spline-Stift* **D** und
zeichnen Sie die Kontur des Hutes.
Sie können wahlweise klicken, um
Eckpunkte (harte Tangenten) zu
erzeugen, oder klicken und ziehen,
um Kurven (weiche Tangenten) zu
erzeugen. Beenden Sie die Eingabe
durch Drücken der ESC-Taste.

9 Nach Anklicken des *Punkte-
bearbeiten-Werkzeugs* **E** können
Sie das „Feintuning" des Splines

vornehmen. Klicken Sie hierzu auf einen Ankerpunkt und ziehen Sie an seinen Anfassern **A**. Mit gedrückter Shift-Taste kann ein einzelner Anfasser verändert werden. Durch Rechtsklick auf einen Ankerpunkt können Sie weiche in harte Tangenten umwandeln – oder umgekehrt. Wichtig ist, dass der Spline an der Y-Achse beginnt und endet.

10 Klicken Sie auf Icon **B** und wählen Sie *Lathe* (dt.: Drehbank). Ziehen Sie den Spline mit der Hut-Kontur unter das Lathe-Objekt **C**. Die Kontur rotiert 360° um die Y-Achse und erzeugt einen Hut.

Animation – Making of …

1 Erzeugen Sie ein Null-Objekt und verschieben Sie die drei Schneekugeln in das Null-Objekt. Benennen Sie das Objekt *Körper* **D**.

2 Wechseln Sie durch Anklicken von Icon **E** vom *Modell-bearbeiten-* in den *Objekt-bearbeiten-Modus*. Die kleine Filmrolle im Icon zeigt

an, dass Formänderungen lediglich in Animationen zu sehen sind und sich nicht auf das eigentliche Modell – unseren Schneemann – auswirken.

3 Erzeugen Sie auf Bild 1 der Zeitachse ein Schlüsselbild durch Anklicken des *Aufnahme-Icons* **F**.

4 Wählen Sie unter den Deformer-Werkzeugen **G** *Schmelzen* aus. Ziehen Sie das Null-Objekt *Körper* unter das Deformer-Objekt **D**.

5 Bewegen Sie den Abspielkopf auf Bild 100.

6 Klicken Sie auf das Deformer-Objekt und wählen Sie das Skalieren-Werkzeug. Deformieren Sie das Null-Objekt *Körper* entlang der Y-Achse bis er komplett flach (geschmolzen) ist. Erzeugen Sie ein Keyframe durch Anklicken des Aufnahme-Icons **F**.

7 Spielen Sie die Animation ab. Der Schnee „schmilzt", aber die restlichen Objekte hängen in der Luft.

8 Erzeugen Sie ein weiteres Null-Objekt und verschieben Sie die restlichen Objekte hinein.

9 Animieren Sie nun dieses Null-Objekt, indem Sie auf Bild 1 ein Schlüsselbild erzeugen, den Abspielkopf auf Bild 100 setzen, das Objekt nach unten verschieben und noch ein Schlüsselbild erzeugen.

10 Spielen Sie die Animation ab. Nehmen Sie ggf. Optimierungen vor.

11 Speichern Sie das Projekt ab – wir werden es später weiterbearbeiten.

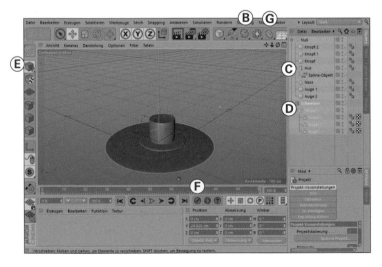

3.2.4 Pfadanimation

Ein weiteres Animationsverfahren ist,
den Animationspfad mit Hilfe eines
Splines festzulegen. Sie können als
Splines wahlweise geometrische For-
men, z. B. Kreis oder Reckteck, verwen-
den oder mit Hilfe des Spline-Stiftes ei-
nen beliebigen eigenen Pfad zeichnen.

Im Workshop modellieren wir einen
– sehr einfachen – Fisch, der dann im
Wasser seine Runden drehen soll. Zur
Modellierung verwenden wir das *Sub-
division-Surface-Objekt*. Dieses versieht
glatte Fläche, Ecken und Kanten mit
einer Oberfläche und lässt das Objekt
somit organisch aussehen.

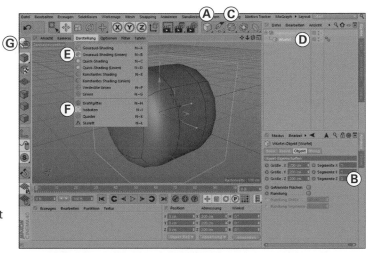

Modellierung – Making of …

1 Öffnen Sie ein neues Cinema-4D-
Projekt und speichern Sie es unter
dem Namen *fisch.c4d* ab.

2 Beginnen Sie mit dem Grundobjekt
Würfel **A**. Teilen Sie den Würfel in
Z-Richtung in drei Teile **B**, um die
Modellierung von Kopf, Rumpf und
Schwanzflosse zu erleichtern.

3 Erzeugen Sie ein *Subvision-Sur-
face-Objekt* **C** und ziehen Sie den
Würfel unter das Objekt **D**.

4 Um die Linien angezeigt zu bekom-
men, wählen Sie im Menü *Darstel-
lung > Gouraud-Shading (Linien)* **E**
und *Isobaten* **F**.

5 Klicken Sie auf den Würfel und wan-
deln Sie ihn in ein *Polygon-Objekt*
G um.

6 Zur Modellierung des Rumpfes
wechseln Sie am besten in die vier
Ansichten.

7 Wählen Sie im *Polygon-bearbeiten-
Modus* **H** eine Fläche aus. Diese
können Sie wahlweise verschieben
I, skalieren **J** oder drehen **K**.

8 Wiederholen Sie Schritt 7 mit ande-
ren Flächen, um dem Rumpf nach
und nach die gewünschte Form zu
geben.

9 Zur Modellierung der Flossen
empfiehlt es sich, *Subvison Surface*
auszuschalten (**A** nächste Seite).

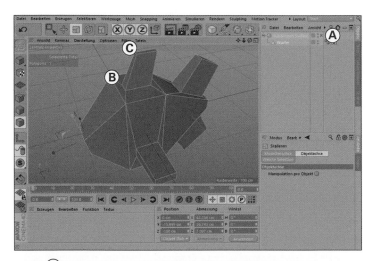

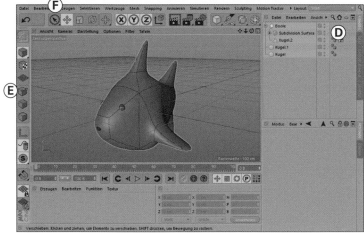

Flosse nach oben. Passen Sie auch das obere Rechteck **C** in Form und Größe an.

13 Wiederholen Sie die Schritte 10 bis 12 für Seiten- und Schwanzflossen. Tipp: Um die Seitenflossen gleichzeitig zu erzeugen, markieren Sie das rechte *und* linke Rechteck.

14 Für das „Feintuning" schalten Sie *Subdivision Surface* wieder ein **D**.

15 Wählen Sie den *Punkte-bearbeiten-Modus* **E**, um einzelne Punkte verschieben zu können. Zur Markierung einzelner Punkte eignet sich das *Live-Selektions-Werkzeug* **F**: Ziehen Sie die Maus mit gedrückter linker Maustaste einfach auf alle Punkte, die Sie selektieren möchten.

16 Platzieren Sie zwei kleine Kugeln, von denen nur ein kleiner Teil sichtbar ist, zur Modellierung der Augen,

Die Modellierung des Mauls erfolgt schließlich mit Hilfe eines Boole-Objekts.

17 Erzeugen Sie eine Kugel und wandeln Sie sie in ein *Polygon-Objek*t um. Passen Sie die Größe und Form des Objekts wie gewünscht an. Platzieren Sie die Kugel *vor* dem Kopf, so dass ein kleiner Teil in den Kopf hineinragt.

18 Erzeugen Sie ein Boole-Objekt. Ziehen Sie zunächst die Kugel und danach das Subdivision-Surface-Objekt (also den Fisch) unter das Boole-Objekt.

19 Speichern Sie den Fisch ab.

10 Wählen Sie das obere Rechteck des Rumpfes und im Menü *Mesh > Befehle > Innen extrudieren*. Ziehen Sie mit der Maus, so dass ein inneres Rechteck entsteht **B**.

11 Klicken Sie auf das innere Rechteck und bringen Sie es mit dem *Verschieben-* und *Skalieren-Werkzeug* in die gewünschte (Flossen-)Form.

12 Wählen Sie im Menü *Mesh > Befehle > Bevel* und ziehen Sie die

Animation – Making of ...

Die Animation erfolgt in zwei Schritten:
- Körperbewegung des Fisches mit Hilfe des *Wind-Deformers*[1]
- Vorwärtsbewegung durch eine Pfadanimation

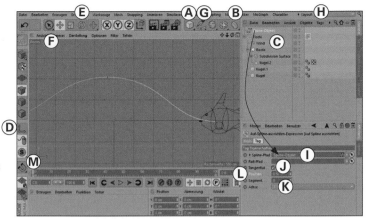

1 Erzeugen Sie ein *Null-Objekt* **A** mit Namen *Fisch* und verschieben Sie alle Teilobjekte des Fisches in dieses Objekt.

2 Wählen Sie unter den *Deformer-Objekten* **B** *Wind* und weisen Sie dem Null-Objekt den Deformer zu **C**. Platzieren Sie den Deformer knapp hinter den Augen.

3 Spielen Sie die Animation ab. Falls der Fisch in Querrichtung deformiert wird, drehen Sie den Deformer um 90°.

4 Passen Sie – während die Animation abgespielt wird – die Objekteigenschaften *Amplitude, Größe, Frequenz* und *Turbulenz* des Deformers an, bis die Bewegung einer Schwimmbewegung ähnelt.

5 Der Fisch soll sich in Richtung der (blauen) Z-Achse bewegen. Falls die Richtung der Achse am Fisch-Objekt nicht stimmt, klicken Sie auf *Achse* **D** und drehen Sie die Achsen mit Hilfe des *Drehen-Werkzeugs* **E**.

6 Wechseln Sie in Ansicht *Rechts* **F**. Wählen Sie den *Spline-Stift* **G** und zeichnen Sie den Animationspfad.

7 Klicken Sie auf das Fisch-Objekt

1 Dies ist die einfachste Lösung. Mit Cinema 4D sind auch „echte" Charakter-Animationen mit inverser Kinematik möglich.

und wählen Sie im Menü *Tags > Auf Spline ausrichten* **H**.

8 Ziehen Sie den Animationspfad mit gedrückter Maustaste auf *Spline-Pfad* **I** – der Fisch müsste an den Anfang des Pfades „springen". Setzen Sie das Häkchen bei *Tangential* **J** und prüfen Sie, ob die Z-Achse **K** eingestellt ist. Bei Erhöhung der Prozentwerte bei *Position* **L** müsste sich der Fisch vorwärts bewegen.

9 Platzieren Sie den Abspielkopf auf Bild 1 **M**. Rechtsklicken Sie auf *Position* **L** und danach auf *Animation > Spur hinzufügen*. Rechtsklicken Sie erneut auf *Position* und wählen Sie *Animation > Key hinzufügen*.

10 Platzieren Sie den Abspielkopf auf Bild 100. Geben Sie bei *Position* **L** 100 % ein. Rechtsklicken Sie auf *Position* und wählen Sie *Animation > Key hinzufügen*.

11 Spielen Sie die Animation ab. Nehmen Sie ggf. Korrekturen vor (Menü *Fenster > Zeitleiste (F-Kurven)*).

12 Speichern Sie die Datei ab.

3.2.5 Spezial-Animationen

Natürliche Bewegungen sind oft so komplex, dass es unmöglich ist, diese von Hand zu animieren. Beispiele hierfür sind Haare, Kleidung oder Gesichtszüge. Cinema 4D stellt glücklicherweise eine Reihe von (programmierten) Zusatzmodulen bereit, mit denen die oben genannten Animationen möglich werden. Wir stellen Ihnen dies am Beispiel einer wehenden Flagge vor.

Modellierung – Making of …

1 Öffnen Sie ein neues Cinema-4D-Projekt und speichern Sie es unter dem Namen *flagge.c4d* ab.

Der Flaggenmast besteht aus drei Teilen: Mast, Abdeckung und Fuß.

2 Erstellen Sie den Mast aus einem Zylinder **A** mit den Werten:
Radius = 5 cm
Länge = 300 cm
X = 0 cm
Y = 150 cm
Z = 0 cm

3 Erstellen Sie die Abdeckung aus einer Kugel bzw. Halbkugel:
Radius = 10 cm
Typ = Halbkugel
X = 0 cm
Y = 300 cm
Z = 0 cm

Der Fuß ist im Prinzip auch ein Zylinder. Da wir jedoch unterschiedliche Deckflächen benötigen, erstellen wir den Fuß aus einem Kreis, der extrudiert wird.

4 Wählen Sie aus den *Splines* **B** einen Kreis. Geben Sie ihm einen Radius von 40 cm.

5 Wählen Sie unter **C** das Extrudieren-Objekt und ziehen Sie den Kreis unter das Extrudieren-Objekt **D**.

6 Geben Sie bei Objekteigenschaften unter *Verschiebung* 8 cm ein **E**.

7 Geben Sie unter *Deckfl.* **F** die im Screenshot gezeigten Werte ein:

8 Drehen und platzieren Sie das Extrudieren-Objekt.

9 Erzeugen Sie unter **A** ein *Null-Objekt* und nennen Sie es *Mast*. Verschieben Sie die eben erstellten Teilobjekte in das Null-Objekt *Mast*.

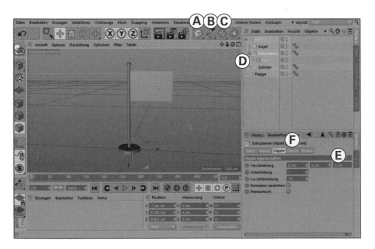

10 Die Flagge wird aus einer *Ebene* modelliert, die Sie unter **A** finden. Geben Sie der Ebene die Werte:
Breite = 150 cm
Tiefe = 100 cm
Richtung = +Z

11 Platzieren Sie die Ebene im oberen Drittel des Flaggenmastes.

12 Um die Ebene bearbeiten zu können, muss sie in ein Polygon-Objekt umgewandelt werden. Klicken Sie hierzu auf Button **B** links oben.

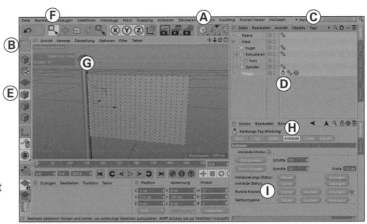

Animation – Making of …

Zur Animation von Kleidung bietet Cinema 4D ein geniales Tool an. Da Flaggen ebenfalls aus Stoff sind, wenden wir es hierfür an.

1 Weisen Sie der Flagge im Menü *Tags > Simulation Tags > Kleidung* zu **C**. Sie erkennen dies am neuen Icon **D**.

2 Nun muss die Flagge am Mast befestigt werden. Wählen Sie das *Punkte-bearbeiten-Werkzeug* **E** und danach das *Rechteck-Auswahl-Werkzeug* **F** aus. Vergrößern Sie die Flagge so, dass Sie die einzelnen Polygon-Punkte gut erkennen. Umfahren Sie mit Hilfe des eben gewählten Werkzeugs die linke Punktreihe **G**.

3 Klicken Sie auf das Kleidungs-Tag **D** und danach auf *Ankleide* **H**. Klicken Sie bei *Punkte fixieren* auf *Setzen* **I**.

4 Spielen Sie die Animation ab **J**: Die Flagge müsste animiert werden, aber nach unten fallen. Dies liegt daran, dass noch kein Wind weht.

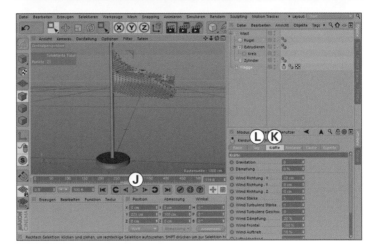

5 Klicken Sie auf Kräfte **K** und geben Sie die Parameter v. a. für die Windrichtung und Windstärke ein. Soll die Flagge weniger herunterhängen, setzen Sie die Gravitation auf 0. Sie können alle Werte während der Animation verändern, dann sehen Sie gleich die Auswirkung.

6 Falls Sie noch nicht zufrieden sind, können Sie auch die Parameter unter *Tags* **L** verändern.

7 Speichern Sie das Ergebnis ab.

3.3 Texturen

1. Öffnen Sie eine neue Datei und speichern Sie diese unter dem Namen *textures.c4d* ab.

2. Wählen Sie im Menü *Erzeugen > Neues Material* des Material-Managers oder machen Sie einfach einen Doppelklick im Material-Manager.

3. Doppelklicken Sie auf das neue Material, um in den Material-Editor zu gelangen. Geben Sie dem Material den Namen *Metall* **A**.

Im linken Bereich sehen Sie zahlreiche Materialeigenschaften, die Sie durch Setzen der Häkchen aktivieren können.

4. Klicken Sie auf *Farbe* **B** und wählen Sie die gewünschte Metallfarbe, z. B. ein helles Grau.

5. Klicken Sie auf *Reflektivität* **C**. Für polierte Metalle eignen sich Glanzlichter vom Typ *Beckmann* oder *GGX* **D**.

Bis jetzt sind die modellierten und animierten Objekte mausgrau. In diesem Kapitel werden wir darauf eingehen, wie Sie Ihre Modelle mit einer *Textur* versehen können. Dies ist im einfachsten Fall eine Farbe. Sogenannte *Shader* können wesentlich mehr und verleihen der Oberfläche eine dreidimensionale Wirkung, z. B. Holzrinde oder Gras.

3.3.1 Texturen erstellen

Cinema 4D bietet vorkonfigurierte Texturen für alle möglichen Materialen als sogenannte *Presets* an. Diese finden Sie im Material-Manager links unten im Menü *Erzeugen > Material-Presets laden*. Um einige typische Materialeigenschaften kennenzulernen, verwenden wir selbst erstellte Materialien.

Metall – Making of …

Polierte Metalle besitzen eine glatte und glänzende Oberfläche. Ihre Farbe hängt von der Metallart (z. B. Gold, Kupfer, Stahl, Aluminium) ab.

6. Die Stärke der Spiegelung stellen Sie vor allem über die beiden Schieberegler *Rauigkeit* **E** und *Spiegelungsstärke* **F** ein. Je geringer die Rauigkeit gewählt wird, umso stärker spiegelt das Material.

7. Klicken Sie auf *Ebenen* **G** und wählen Sie, wie stark sich die *Reflektivität* auswirken soll **H**.

8. Schließen Sie den Material-Editor.

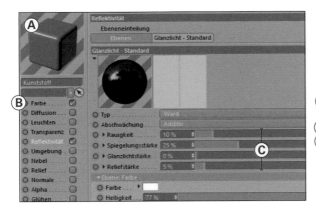

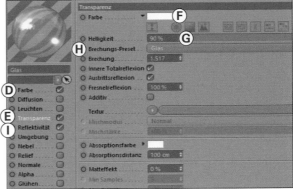

Kunststoff – Making of …

Kunststoffe sind in unserem Alltag weit verbreitet – es gibt sie in allen Formen und Farben. Wie Metalle weisen die meisten Kunststoffe eine glatte Oberfläche auf. Wenn es sich nicht gerade um hochglänzende Lacke handelt, besitzen Kunststoffe im Vergleich zu Metallen eine deutlich weniger glänzende und spiegelnde Oberfläche.

1 Erzeugen Sie ein neues Material und geben Sie ihm den Namen *Kunststoff*.

2 Da wir das Material später auf den Würfel übertragen wollen, ändern Sie die Vorschau **A** nach Rechtsklick in *Gerundeter Würfel*.

3 Geben Sie dem Material die gewünschte *Farbe* **B**.

4 Ändern Sie die Parameter unter *Reflektivität* **C**, bis der Kunststoff das gewünschte Reflexionsverhalten zeigt.

5 Schließen Sie den Material-Editor.

Glas – Making of …

Das zentrale Merkmal von Glas ist – wenn es sich nicht gerade um Milchglas handelt – seine Transparenz.

1 Erzeugen Sie ein neues Material und geben Sie ihm den Namen *Glas*.

2 Geben Sie dem Glas die gewünschte *Farbe* **D**. Falls Sie ein komplett durchsichtiges (Fenster-)Glas benötigen, muss als Farbe Weiß gewählt werden.

3 Setzen Sie das Häkchen bei *Transparenz* **E**. Hier legen Sie über die Farbe **F** (Weiß = maximale Transparenz, Schwarz = keine Transparenz) und den *Helligkeitswert* **G** fest, wie transparent das Glas werden soll. Wählen Sie schließlich unter *Brechungs-Preset* **H** Glas aus.

4 Nehmen Sie unter *Reflektivität* **I** ähnliche Einstellungen vor wie bei Metallen.

5 Schließen Sie den Material-Editor.

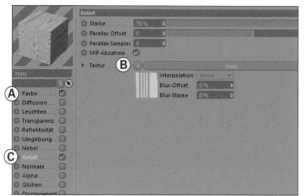

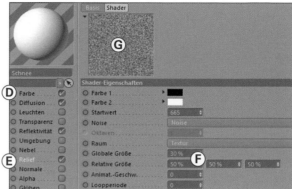

Holz – Making of …

Um eine Holzoberfläche zu erhalten, benötigen Sie eine Holztextur. Diese finden Sie teilweise kostenfrei im Internet oder Sie verwenden eine der von Cinema 4D mitgelieferten Texturen.

1 Erzeugen Sie ein neues Material und benennen Sie es *Holz*.

2 Rechtsklicken Sie auf das Vorschaubild links oben, wählen Sie Würfel.

3 Klicken Sie auf *Farbe* **A** und danach auf den kleinen Pfeil bei *Textur* **B**. In unserem Beispiel wurde die Textur unter *Oberflächen > Holz* gewählt.

4 Um einen 3D-Effekt zu erhalten, klicken Sie nochmals auf den Pfeil und wählen *Shader/Bild kopieren*.

5 Setzen Sie das Häkchen bei *Relief* **C** und fügen Sie die Kopie ein, indem Sie bei Textur auf den kleinen Pfeil klicken und *Shader/Bild einfügen* wählen. (Den Relief-Effekt erkennen Sie erst, wenn das Material einem größeren Objekt zugewiesen wird.)

6 Schließen Sie den Material-Editor.

Schnee – Making of …

Auch Schnee weist – wie Holz – eine leichte Reliefstruktur auf, die mit Hilfe eines Shaders modelliert werden kann.

1 Erzeugen Sie ein neues Material und benennen Sie es *Schnee*.

2 Klicken Sie auf *Farbe* **D** und geben Sie dem Schnee – na logisch – als Farbe ein reines Weiß.

3 Setzen Sie das Häkchen bei *Relief* **E**, klicken Sie auf den kleinen Pfeil und wählen Sie *Noise*. Noise lässt sich am besten mit Störung übersetzen.

4 Ändern Sie *Globale Größe* und *Relative Größe* **F** auf 30 % bzw. 50 %. Das Schwarz-Weiß-Muster **G** ist später als Relief zu sehen.

5 Verleihen Sie dem Schnee unter *Reflektivität* noch etwas Glanz, da er im Sonnenlicht durchaus glänzt.

6 Erstellen Sie die Materialien für Augen, Nase und Hut des Schneemanns selbst.

7 Schließen Sie den Material-Editor.

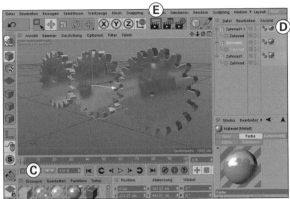

Stoff – Making of …

Die Textur für die Flagge soll selbst erstellt und in Cinema 4D importiert werden.

1 Erstellen Sie in Illustrator (oder in einer anderen Grafiksoftware) eine Grafik der Größe 15 cm x 10 cm an, damit das Seitenverhältnis mit der Flagge auf Seite 72 übereinstimmt.

2 Gestalten Sie die Flagge wie gewünscht und speichern Sie sie als PNG-Datei unter dem Namen *flagge.png* ab.

3 Erzeugen Sie ein neues Material und benennen Sie es *Flagge*.

4 Rechtsklicken Sie auf das Vorschaubild links oben, wählen Sie *Ebene*.

5 Klicken Sie auf Farbe **A** und danach auf die drei Punkte **B**. Wählen Sie die eben erstellte Datei aus. Falls die Datei in einem anderen Verzeichnis liegt, fragt Cinema 4D, ob eine Kopie erstellt werden soll. Bestätigen Sie dies.

6 Schließen Sie den Material-Editor.

3.3.2 Texturen zuweisen

Während die Erstellung von Texturen relativ mühsam ist, geht ihre Zuweisung zu den Objekten einfach und schnell.

Making of …

1 Öffnen Sie die Datei *zahnräder.c4d*.

2 Klicken Sie im Menü *Erzeugen* **C** auf *Hinzuladen*. Wählen Sie die Datei *texturen.c4d* aus. Löschen Sie alle nicht benötigten Texturen.

3 Weisen Sie das Material *Metall* zu, indem Sie es mit gedrückter Maustaste entweder direkt auf das Zahnrad-Objekt oder auf den Objekt-Namen im Objekt-Manager ziehen. Am Icon **D** erkennen Sie, dass die Textur zugewiesen wurde.

4 Rendern Sie das Bild durch Anklicken des Icons **E**. Das Ergebnis ist enttäuschend, weil noch das Licht fehlt.

5 Öffnen Sie nacheinander Ihre anderen Dateien und weisen Sie die eben erstellten Texturen zu.

79

3.4 Szenen

Obwohl unsere Modelle mit Texturen versehen sind, kommen sie noch nicht so richtig zur Geltung. Dies liegt daran, dass der Editor lediglich ein Standardlicht besitzt und wir uns auch noch nicht um die Umgebung der Objekte gekümmert haben. Dies holen wir jetzt nach. Auch hier gilt, dass wir in diesem Kapitel nur die Grundlagen besprechen können. Insbesondere das Licht-Setting ist aufwändig und schwierig.

3.4.1 Umgebung

Außenumgebung – Making of ...

1 Öffnen Sie die Datei *schneemann. c4d.*

2 Halten Sie die linke Maustaste auf Icon **A** so lange gedrückt, bis das Menü aufklappt. Wählen Sie *Physikalischer Himmel.*

3 Klicken Sie auf *Zeit und Position* **B** und stellen Sie das gewünschte Datum und die gewünschte Uhrzeit ein. Wie Sie sehen, passt sich die Lichtsituation automatisch an.

4 Klicken Sie auf *Sonne* **C** und wählen Sie bei *Schatten* den Typ *Fläche.*

5 Unter *Basis* **D** können Sie weitere Einstellungen vornehmen, z. B. Wolken.

6 Halten Sie die linke Maustaste nochmals auf Icon **A** so lange gedrückt, bis das Menü aufklappt. Wählen Sie *Boden.*

7 Weisen Sie dem Boden die Schnee-Textur **E** zu.

8 Klicken Sie auf *Aktuelle Ansicht rendern* **F** – das Bild wird berechnet. Nehmen Sie gegebenenfalls Korrekturen an Ihrem Setting vor und wiederholen Sie den Vorgang. Tipp: Oft genügt es, einen Bildausschnitt zu rendern. Klicken Sie hierzu etwas länger auf Icon **G** und wählen dann *Interaktiver Renderbereich.* Der Editor zeigt ein Fenster, dessen Position und Größe Sie anpassen können. Der Bildausschnitt wird „live" gerendert, so dass Änderungen sofort sichtbar werden. *Kameras >*

Innenraum – Making of ...

Die Zahnräder sollen in einer Fabrikhalle platziert werden.

1 Öffnen Sie die Datei *zahnräder.c4d*.

2 Erzeugen Sie die Halle aus einem
 Würfel mit folgenden Maßen **A**:
 X = 1500 cm
 Y = 800 cm
 Z = 1500 cm

3 Verschieben Sie das Objekt nach
 oben auf die Position Y = 400 cm.

4 Erstellen Sie die Materialien für den
 Boden, die Decke und Wände **B**. Die
 Ziegel-Textur erhalten Sie, indem
 Sie im Material-Editor *Farbe > Textur > Oberflächen > Ziegel* wählen.

5 Klicken Sie auf Icon **C**, um den
 Würfel in ein Polygon-Objekt umzu-
 wandeln.

6 Wählen Sie das *Polygon-Auswahl-
 werkzeug* **D** und klicken Sie auf die

einzelnen Flächen des Quaders, um
das Material zuzuweisen.

7 Um in den Innenraum zu gelangen,
 brauchen Sie eine weitere Kamera.
 Klicken Sie auf Icon **E**. Benennen
 Sie die Kamera *Innenkamera*.

8 Platzieren Sie die Kamera an der
 gewünschten Stelle im Raum.
 Wechseln Sie hierzu in die vier An-
 sichten **F**. Der Screenshot zeigt die
 Ansicht *Rechts*:

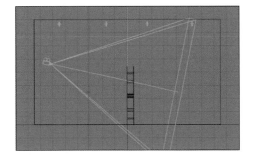

9 Um auf die neue Kamera umzu-
 schalten, haben Sie zwei Mög-
 lichkeiten: Wählen Sie im Menü

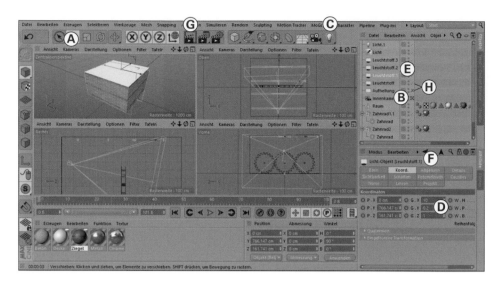

Kamera verwenden > Innenkamera
A. Alternativ klicken Sie auf Icon
B: Weiß = Kamera an, Schwarz =
Kamera aus.

3.4.2 Licht

Jetzt fehlt noch das Licht-Setting. Die
Variationsmöglichkeiten sind hierbei
grenzenlos, und es benötigt viel Übung,
um hier schnell zu brauchbaren Ergeb-
nissen zu kommen. Für obiges Szenario
sollen vier Lichtbänder platziert werden,
um eine Beleuchtung mit Leuchtstoff-
lampen zu simulieren.

Making of …

1 Halten Sie die Maustaste kurze
Zeit auf Icon **C** gedrückt, um die
gewünschte Lichtquelle auswählen
zu können. Wählen Sie *Flächen-
Lichtquelle*.

2 Skalieren Sie die Lichtquelle durch
Eingabe der Faktoren **D** und drehen
Sie die Lichtquelle um P = 90°, da-
mit sie von oben nach unten strahlt.

3 Platzieren Sie die Lichtquelle knapp
unterhalb der Decke.

4 Duplizieren Sie die Lichtquelle
dreimal, um vier Lichtbänder zu
erhalten **E**, und platzieren Sie sie.

5 Markieren Sie mit gedrückter Strg-
Taste (ctrl) alle vier Lichtquellen.
Stellen Sie unter *Allgemein* **F** die
gewünschte Intensität ein und wäh-
len Sie als Schattentyp *Shad.-Maps
(Weich)*.

6 Rendern Sie die Szene durch An-
klicken von Icon **G**.

7 Nehmen Sie ggf. Korrekturen vor.
Zur Aufhellung der Szene kann bei-
spielsweise eine weitere Flächen-
Lichtquelle vor den Zahnrädern
platziert werden.

8 Um die Wirkung einzelner Licht-
quellen besser beurteilen zu kön-
nen, lassen sich alle Lichtquellen im
Objekt-Manager ein- oder ausschal-
ten **H**.

3.5 Rendern

Unter Rendern versteht man die Umrechnung eines 3D-Drahtgittermodells in ein Pixelbild unter Berücksichtigung der zugewiesenen Texturen, Umgebung und Lichtsituation. Je nach Komplexität des Modells und Leistungsstärke des Computers dauert der Rendervorgang lang, v. a., wenn für Animationen viele Einzelbilder berechnet werden müssen.

Making of ...

1 Klicken Sie auf Icon *Rendervoreinstellungen bearbeiten*.

2 Geben Sie unter *Ausgabe* **A** das benötigte *Bildformat* **B** und die *Auflösung* **C** ein. Unter *Dauer* **D** legen Sie fest, ob nur das aktuelle Bild oder – im Falle einer Animation – alle Bilder berechnet werden sollen.

3 Klicken Sie auf *Speichern* **E**. Wichtig ist hier die Auswahl des Dateiformats. Wählen Sie *TIFF* **F**, um die Bilder unkomprimiert in maximaler Qualität zu speichern. Um aus einer Animation ein Video zu erstellen, könnten Sie ein Videoformat, z.B. *AVI*, auswählen. Der bessere Weg ist aber, durch Cinema 4D die Animation als Einzelbilder ausgeben zu lassen und diese im Anschluss in einem Videoschnittprogramm wie *Adobe Premiere* oder *After Effects* in ein Video umzurechnen.

4 Wählen Sie bei *Datei* **G** den Speicherort für Ihre Bilder.

5 Klicken Sie auf *Effekte* **H** und wählen Sie *Global Illumination*. Durch Setzen des Häkchens **I** aktivieren Sie den Effekt. Er führt zu einer geringen Bildaufhellung, die eine Qualitätsverbesserung bewirken

kann. Die Rechenzeit steigt allerdings stark an, so dass Sie bei Animationen mit vielen Bildern eher darauf verzichten sollten.

6 Beenden Sie die Voreinstellungen.

7 Klicken Sie auf Icon *Im Bild-Manager rendern*. Das Bild oder die Bilder werden gerendert. Im Verlauf rechts unten sehen Sie den Fortschritt und auch frühere Versionen. Auf diese Weise können Sie Rendereinstellungen miteinander vergleichen.

Rendern

Die Screenshots zeigen mögliche Ergebnisse der in diesem Kapitel durchgeführten Workshops.

3.6 Aufgaben

1 Begriff 4D erklären

In diesem Kapitel geht es um 3D-Animation. Erklären Sie, weshalb die Firma Maxon ihr Programm Cinema 4D und nicht Cinema 3D genannt hat.

2 Koordinatensysteme unterscheiden

a. Nennen Sie die beiden Koordinatensysteme von Cinema 4D:

1.

2.

b. Beschreiben Sie (oder untersuchen Sie in Cinema 4D) den Unterschied zwischen den Systemen, wenn nacheinander eine Drehung um drei Achsen erfolgt.

3 Fachbegriffe kennen

Erklären Sie den Unterschied zwischen einer Textur und einem Shader.

Textur:

Shader:

4 Schlüsselbild-Animation erklären

Erklären Sie das Funktionsprinzip einer Schlüsselbild- oder Keyframe-Animation.

5 Bewegungs-Splines verstehen

Schlüsselbilder einer Animation sind durch *Splines* verbunden. Die Grafiken auf der rechten Seite zeigen Beispiele. Nehmen Sie eine Bewegungsanalyse vor.

a. Notieren Sie, welche Objekte sich zu Beginn abwärts bewegen.

b. Notieren Sie, welche Objekte sich am Ende nach links bewegen.

c. Notieren Sie, welche Objekte gegen Ende schneller werden.

d. Notieren Sie, welche Objekte am Ende am selben Ort sind.

e. Notieren Sie für jede Bewegung (rechts unten) ein Alltagsbeispiel.

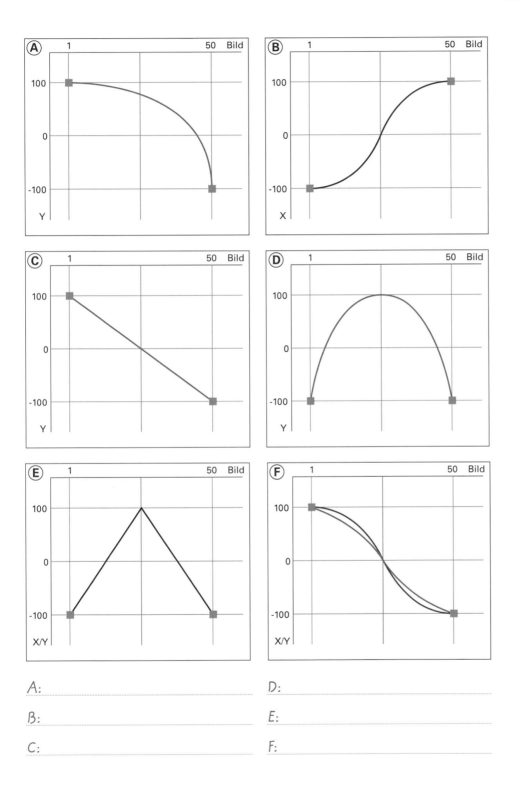

A: ..

B: ..

C: ..

D: ..

E: ..

F: ..

6 Animation planen

Ein animiertes Auto soll 3 s beschleunigen, dann 4 s konstant fahren und danach 2 s lang abbremsen.

a. Berechnen Sie die Dauer der Animation, wenn die Bildrate 25 Bilder/s beträgt.

b. Das Auto fährt von X = –100 m bis X = 100 m. Zeichnen Sie die erforderlichen Schlüsselbilder sowie einen möglichen Bewegungsverlauf ein.

7 Texturen erstellen

Materialien besitzen unterschiedliche Eigenschaften, die Sie bei der Erstellung von Texturen beachten müssen. Bewerten Sie die Wichtigkeit der Eigenschaft für die genannten Objekte.

- sehr wichtig 3
- eher wichtig 2
- eher unwichtig 1
- unwichtig 0

	Farbe	Transparenz	Foto für Textur	Spiegelung	Glanzlicht(er)	3D-Shader
Goldring	3	0	0	3	3	0
Marmorboden						
Trinkglas						
Plastikschüssel						
Stahlträger						
Hausschlüssel						
Stofftasche						
Glasflasche						
Holzfass						
Tierfell						
Verkehrsschild						
Grasfläche						

8 Rotationskörper modellieren

Mit Hilfe des *Spline-Stifts* und des *Lathe-Objekts* können Sie in Cinema 4D Rotationskörper modellieren.

a. Zählen Sie sechs Alltagsobjekte auf, die sich auf diese Weise modellieren lassen.

1. ..

2. ..

3.

4.

5.

6.

b. Modellieren Sie die Objekte in
Cinema 4D.

 Spline-Stift Extrudieren

9 Splines extrudieren

Mit Hilfe des *Spline-Stifts* und des *Ex-
trudieren-Objekts* können Sie in Cinema
4D zweidimensionalen Grafiken Tiefe
verleihen und Sie damit zu 3D-Objekten
machen.
a. Zählen Sie sechs Alltagsobjekte auf,
die sich auf diese Weise modellieren
lassen.

1.

2.

3.

4.

5.

6.

b. Modellieren Sie die Objekte in
Cinema 4D.

10 Aus Grundobjekten modellieren

Cinema 4D stellt die rechts oben darge-
stellten Grundobjekte zur Verfügung:
a. Nennen Sie das oder die Grund-
objekt(e), um die Objekte zu model-
lieren.

Weinfass:

Billardstock (Queue):

Runder Tisch:

Bilderrahmen:

Musik-CD:

Hantel:

Eiskugeln in Waffel

Armreif:

Rettungsring:

Saturn (Planet):

b. Modellieren Sie die Objekte in
Cinema 4D.

11 Schachspiel modellieren

Modellieren Sie ein Schachspiel in
Cinema 4D.

4.1 Lösungen

4.1.1 Grundlagen

1 Begriff „Animation" erklären

Bei einer Animation wird eine Folge sich unterscheidender Einzelbilder nacheinander gezeigt, um beim Betrachter den Eindruck einer Bewegung zu erwecken.

2 Animationsprinzipien kennen

- Squash & Stretch
- Anticipation
- Staging
- Straight Ahead & Pose to Pose
- Follow Through & Overlapping Action
- Slow In & Slow Out
- Arcs
- Secondary Action
- Timing
- Exaggeration
- Solid Drawing
- Appeal

3 Animationsphasen scribbeln

Lösungsvorschlag siehe unten.

Wichtig ist, dass der Oberkörper nach vorne geneigt werden muss, damit der Schwerpunkt des Körpers relativ lange über den Füßen bleibt. Erst beim Absitzen verlagert sich der Schwerpunkt über den Stuhl nach hinten.

4 Einzelbild- von Schlüsselbild-Animation unterscheiden

a. Bei Einzelbild-Animationen muss jedes einzelne Bild manuell erstellt werden, während bei Schlüsselbild-Animationen die Bilder zwischen zwei Schlüsselbildern durch den Computer berechnet werden.
b. Vorteil Einzelbild-Animation:
 - maximale Flexibilität,
 - Formenänderungen möglich
 Vorteil Schlüsselbild-Animation:
 - geringerer Zeitaufwand
 - exakte Bewegungsabläufe

5 Animationspfad festlegen

a.

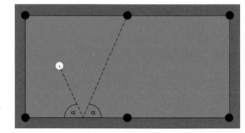

b.

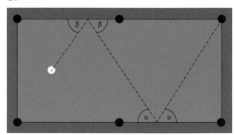

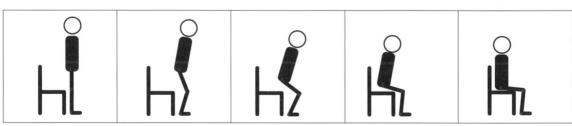

Die Physik sagt, dass der Einfalls- und der Ausfallswinkel identisch sind.

6 Inverse Kinematik erläutern

Mit Hilfe der inversen Kinematik ist es möglich, die Bewegung von Mehrkörpersystemen, bestehend aus Körpern (z.B. Stangen, Skelettknochen) und Gelenke von der Endposition der Bewegung rückwärts (invers) zu berechnen.

7 Buttons animieren

a. Der Nutzer erhält hierdurch die Rückmeldung, dass er sich auf einem anklickbaren Element befindet.
b. Mögliche Animationen:
 - Farbänderung
 - Formänderung
 - Änderung der Position
 - Änderung der Schrift

8 Animationspfad festlegen

a. 2 s · 10 BpS = 20 Bilder
 20 Bilder – Startbild – Endbild = 18 Zwischenbilder
b. Je näher die Punkte beieinander sind, umso langsamer verläuft die Bewegung, da mehr Bilder pro Sekunde angezeigt werden. Die Seifenkiste beschleunigt bei der Abwärtsbewegung, ist also im tiefsten Punkt der Bahn am schnellsten. Während der Aufwärtsbewegung wird sie abgebremst.

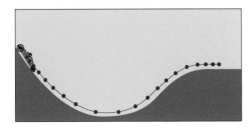

4.1.2 2D-Animation mit Animate

1 Animate und Flash unterscheiden

Der wesentliche Vorteil von Animate besteht darin, dass zum Abspielen der Animationen kein Flash-Player erforderlich ist. Somit sind diese Animationen auch auf iDevices abspielbar.

Damit dies möglich ist, wird bei der sogenannten Veröffentlichung aus der Animate-Datei (Endung: FLA) eine HTML5- und eine JavaScript-Datei erstellt. Diese können in allen Browsern dargestellt werden.

2 Symbol und Instanz unterscheiden

a. Symbole speichern Objekte (z.B. Grafiken, Texte) in geschlossener Form ab und ermöglichen deren Animation.
 Instanzen sind Kopien des Symbols auf der Bühne. Aus einem Symbol lassen sich beliebig viele Instanzen erzeugen.
b. Änderungen eines Symbols wirken sich auf alle Instanzen des Symbols aus.
 Änderungen einer Instanz wirken sich auf die anderen Instanzen nicht aus.

3 Schaltflächen-Symbol kennen

Die Zeitleiste eines Schaltflächen-Symbols besitzt vier besondere Zustände, die Veränderungen des Aussehens der Schaltfläche bei Mauskontakt ermöglichen.

4 Animationsdauer berechnen

a. 7 s · 24 BpS = 168
 Die Animation muss in Bild 168 enden.

b. 210 Bilder / 7 s = 30 BpS
 Die Bildrate muss auf 30 BpS erhöht
 werden.

c. Durch eine höhere Bildrate wird die
 Animation flüssiger (weicher) darge-
 stellt.

5 Animationstechniken unterscheiden

a. Bei Einzelbild-Animationen muss für
 jede Phase der Animation ein Bild
 vorliegen. Bei Schlüsselbild-Anima-
 tionen werden fehlende Zwischen-
 bilder durch die Software berechnet.
b. Einzelbild-Animationen besitzen eine
 hohe Qualität, weil jedes Bild indivi-
 duell gestaltet werden kann.
 Schlüsselbild-Animationen lassen
 sich deutlich einfacher und schneller
 erstellen.

Zu den Aufgaben 6 bis 12 gibt es keine
Musterlösung, da es sich um praktische
Aufgaben handelt.

13 Animate-Projekt veröffentlichen

a. HTML- und JavaScript-Datei
b. Windows-Projektor (EXE-Datei)
c. Apple-Projektor
d. SWF-Datei

14 Funktion von ActionScript 3.0 kennen

a. Bei ActionScript 3.0 handelt es sich
 um eine objektorientierte Program-
 miersprache für Adobe Animate
 (bzw. AIR).
b. Anwendungsbeispiele:
 - Zeitleistensteuerung
 - Laden externer Texte
 - Laden externer Bilder

 - Soundsteuerung
 - Videosteuerung
 - Animationen
 - Drag & Drop

15 ActionScript-Befehle kennen

a. Anhalten des Abspielkopfes, bleibt
 auf Bild stehen
b. Bewegung des Abspielkopfes um ein
 Bild nach vorne
c. Sprung auf ein Bild und Anhalten
 des Abspielkopfes

16 Schaltflächen programmieren

a. Ein Event-Listener ermöglicht einer
 Schaltfläche, eintretende Ereignisse
 zu registrieren und auf diese reagie-
 ren zu können.
b. Ereignisse (Events) sind beispiels-
 weise:
 - Maustaste drücken
 - Maustaste loslassen
 - Maus über Schaltfläche bewegen
 - Doppelklick
 - Texteingabe

17 Zeitleiste steuern

a. Zeile 1 hält den Abspielkopf an. Die
 Zeile 2 versieht `button1` mit einem
 Event-Listener (Funktion siehe
 Aufgabe 16) und ruft beim Eintreten
 eines Klick-Ereignisses die Funktion
 `aktion` auf.
b.
```
function aktion(event:
MouseEvent):void {
gotoAndStop(15);
}
button2.addEventListener
(MouseEvent.CLICK,aktion2);
function aktion2(event:
MouseEvent):void {
gotoAndPlay(30);
}
```

Zu den Aufgaben 18 bis 19 gibt es keine Musterlösung, da es sich um praktische Aufgaben handelt.

4.1.3 3D-Animation mit Cinema 4D

1 Begriff 4D erklären

Die drei Dimensionen (3D) beziehen sich auf den Raum, als vierte Dimension kommt die Zeit hinzu.

2 Koordinatensysteme unterscheiden

a. XYZ und HPB
b. Der Unterschied liegt darin, dass es bei HPB egal ist, in welcher Reihenfolge die Winkel geändert werden. Bei XYZ ist dies nicht der Fall.

3 Fachbegriffe kennen

Eine Textur überzieht ein Objekt zweidimensional, während ein Shader der Oberfläche zusätzlich eine Tiefenstruktur verleiht. (Es gibt auch abweichende Definitionen.)

4 Schlüsselbild-Animation erklären

Bei Schlüsselbild-Animationen werden fehlende Zwischenbilder zwischen zwei fest definierten Schlüsselbildern durch die Software berechnet.

5 Bewegungs-Splines verstehen

a. **A**, **C** und **F**
b. **E** und **F**
c. **A** und **D**
d. **D** und **E**
e. **A**: beschleunigte Abwärtsbewegung (freier Fall), z. B. fallender Stein
 B: erst beschleunigte, dann ge-

bremste Vorwärtsbewegung, z. B. Auto, Fahrrad
C: gleichförmige Abwärtsbewegung, z. B. Aufzug, Kranhaken
D: abgebremste Aufwärtsbewegung, dann beschleunigte Abwärtsbewegung, z. B. Ball, Luftsprung
E: gleichförmige Vorwärtsbewegung mit Richtungswechsel, z. B. Billardkugel an Bande
F: beschleunigte Vorwärts- und Abwärtsbewegung, z. B. Seifenkiste, Skifahrer

6 Animation planen

a. Dauer: 3 s + 4 s + 2 s = 9 s
 Bilder: 9 s x 25 Bilder/s = 225
b. (andere Lösungen sind möglich)

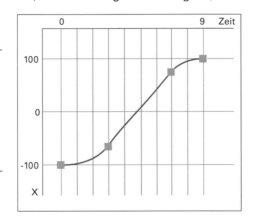

7 Texturen erstellen

Mögliche Lösung:

	Farbe	Transparenz	Foto für Textur	Spiegelung	Glanzlicht(er)	3D-Shader
Goldring	3	0	0	3	3	0
Marmorboden	1	0	3	3	2	2
Trinkglas	1	3	0	3	3	0
Plastikschüssel	3	1	0	1	1	0

	Farbe	Transparenz	Foto für Textur	Spiegelung	Glanzlichter)	3D-Shader
Stahlträger	3	0	1	2	2	1
Hausschlüssel	3	0	1	3	3	1
Stofftasche	2	0	2	0	0	+
Glasflasche	3	3	1	3	3	0
Holzfass	1	0	3	1	1	+
Tierfell	3	0	1	0	0	3
Verkehrsschild	3	0	3	2	1	0
Grasfläche	3	0	0	0	0	3

8 Rotationskörper modellieren

a. Trinkglas, Flasche, Tasse, Vase,
 Bowlingkegel, Fernsehturm, Rakete,
 Apfel, Spielfigur, Schreibstift, Lampe
b. Praktische Aufgabe ohne Musterlö-
 sung

9 Splines extrudieren

a. Hausschlüssel, Schraubenschlüssel,
 Eisenbahnschiene, Schriftzug (z.B.
 Firmenlogo), Kleiderbügel, Buch,
 Kreuz, Griff (z.B. an Schulade)
b. Praktische Aufgabe ohne Muster-
 lösung

10 Aus Grundobjekten modellieren

a.
- Weinfass: Zylinder
- Billardstock (Queue): Zylinder oder
 Kapsel
- Runder Tisch: Zylinder (Platte), Würfel
 oder Zylinder (Beine)
- Bilderrahmen: Würfel
- Musik-CD: Röhre
- Hantel: Zylinder (Stange), Röhre
 (Scheiben)
- Eiskugeln in Waffel: Kegel, Kugeln
- Armreif: Röhre oder Ring
- Rettungsring: Ring

- Saturn (Planet): Kugel, Ring (Saturn-
 ringe)
b. Praktische Aufgabe ohne Musterlö-
 sung

11 Schachspiel modellieren

Praktische Aufgabe ohne Musterlösung

Lösungshinweise
- Das Schachbrett lässt sich aus einem
 Würfel erzeugen, dessen Oberfläche
 mit einer *Schachbrett-Textur* verse-
 hen wird. (Alternativ können Sie es
 aus 64 einzelnen Würfeln zusammen-
 setzen.)
- Die Figuren lassen sich mit dem
 Spline-Stift und dem *Lathe-* bzw.
 Extrudieren-Objekt erzeugen.
- Vertiefungen oder Aussparungen,
 z.B. die Augen des Springers oder
 Zinnen des Turms, werden mittels
 Boole-Objekt erzeugt.

4.2 Links und Literatur

Links

12 Prinzipien der Animation (von Frank
Thomas)
„12 principles of animation" bei YouTube
eingeben

Bei YouTube finden Sie viele Videotutorials zu
Cinema-4D-Projekten.

Literatur

Joachim Böhringer et al.
Kompendium der Mediengestaltung
IV. Medienproduktion Digital
Springer Vieweg 2014
ISBN 978-3642548147

Maik Eckardt
Cinema 4D R18
mitp Verlag 2016
ISBN 978-3958454507

Arndt von Koenigsmarck
CINEMA 4D, Das Kompendium:
Band 2, Die Animation
Rodenburg Verlag 2015
ISBN 978-3981465624

Team Rising Polygon
Modeling Techniques with Cinema 4D R17
Studio
Rising Polygon 2016
ISBN 978-1533185297

4.3 Abbildungen

S2, 1: http://www.iceagemovies.com/de/videos (Zugriff: 24.04.2016)
S2, 2: http://www.arte.tv/guide/de/ plus7/?country=DE (Zugriff: 15.05.2016)
S3, 1, 2: Guido Schlaich, München
S4, 1, 2: Guido Schlaich, München
S5, 1, 2, 3: Guido Schlaich, München
S6, 1, 2: Guido Schlaich, München
S7, 1, 2, 3: Guido Schlaich, München
S8, 1, 2, 3: Public Domain, Wikipedia (Zugriff: 18.05.2016)
S9, 1: Public Domain, Wikipedia (Zugriff: 18.05.2016)
S9, 2a: Screenshot aus Schulprojekt an GS Lahr, Katherina Deutscher
S9, 2b: Autoren
S10, 1a und 1b : Autoren
S11, 1: Public Domain, Wikipedia (Zugriff: 18.05.2016)
S12, 1a und 1b : Autoren
S14, 1: Autoren
S15, 1, 2: Autoren
S16, 1,2: Logos von Adobe
S19, 1,2: Autoren
S24, 1, 2: Autoren
S30, 1: ww.sxc.hu (Zugriff: 01.11.2013)
S31, 2: Autoren
S33, 2: Autoren
S34, 2a, b, c: Autoren
S35, 1, 2, 3: Autoren
S36, 1a, b: Autoren
S38, 1a, b: Autoren
S39, 1a-e: Autoren
S39, 2: Autoren
S40, 1a, b: Autoren
S42, 1a: Autoren
S47, 1a: Autoren
S51, 1: Autoren
S52, 2: Autoren
S53, 2: Autoren
S54, 1: Autoren
S56, 1: Autoren
S58, 2, 3: Autoren
S59, 1: Autoren
S62, 1: Autoren
S84, 1, 2, 3: Autoren

S85, 1, 2: Autoren
S87, 1a, b, 2a, b, 3a, b: Autoren
S90, 1, 2, 3: Autoren
S91, 1: Autoren
S93, 1: Autoren

A

ActionScript 3.0 16, 41
– Animationen 51
– Drag & Drop 54
– Dynamische Bilder 47
– Dynamischer Text 44
– Sound steuern 48
– Zeitleiste steuern 41
Adobe Animate 16
AIR 29
Animate
– Bibliothek 22
– Bild/Grafik importieren 20
– Bildrate 18, 25, 30
– Einzelbild-Animation 30
– Entwicklungsumgebung 17
– Farben 20
– Farbverläufe 20
– Framerate 25, 30
– Grafiken 18
– Grafikwerkzeuge 19
– Hintergrundfarbe 18
– Instanz 22
– Inverse Kinematik 38
– Masken 37
– Morphing 36
– Pfadanimation 32
– Schaltflächen 24
– Schlüsselbild 26
– Schlüsselbild-Animation 31
– Sound 27
– Symbole 22
– Text 21
– Veröffentlichen 29
– Verschachtelte Animationen 40
– Video 28
– Zeitleiste 25
– Zwiebelschalen 35
Animation 2, 30, 63
– mit Animate 30
– mit Cinema 4D 63
Animationsprinzipien 2
– Anticipation 3

– Appeal 7
– Arcs 5
– Exaggeration 7
– Follow Through and Overlapping Action 5
– Secondary Action 6
– Slow In and Slow Out 5
– Solid Drawing 7
– Squash and Stretch 3
– Staging 4
– Straight Ahead Action and Pose to Pose 4
– Timing 6
Animationstechniken 8
– Brick-Animation 9
– Cut-Out-Animation 9
– Einzelbild-Animation 9, 30
– Inverse Kinematik 11, 38
– Knetanimation 9
– Masken 37
– Morphing 10, 36
– Motion Capture 12
– Performance Capture 12
– Pfadanimation 10
– Pfadanimationen 71
– Puppenanimation 9
– Schlüsselbild-Animation 9, 31, 63

B

Bibliothek (Animate) 22
Bildrate (Animate) 18, 30
BpS 25
Brick-Animation 9
Bühne (Animate) 17

C

C4D 63
Canvas 29
Cinema 4D 60
– Bewegungs-Splines 67
– Boole-Objekt 65
– Deformer 69

– Deformer-Objekt 70
– Dope Sheet 67
– Editor 60
– Entwicklungsumgebung 60
– Extrudieren 63
– F-Kurvenmodus 67
– Global Illumination 83
– Kamera 81
– Kleidung 75
– Koordinatensysteme 60
– Lathe-Objekt 70
– Licht 82
– Null-Objekt 66
– Objekt-bearbeiten-Modus 70
– Pfadanimationen 71
– Punkte-bearbeiten-Werkzeug 69
– Rechteck-Auswahl-Werkzeug 75
– Rendern 83
– Schatten 82
– Schlüsselbild 64
– Schlüsselbild-Animation 63
– Shader 76
– Simulation Tags 75
– Spline-Stift 69
– Szene 80
– Texturen 76
– Umgebung 80
– Zeitleiste 67
Cut-Out-Animation 9

D

Dateiformate
– C4D 63
– FLA 29
– FLV 28
– MOV 28
– MP3 27
– MP4 28
– TIFF 83
– WAV 27
Daumenkino 8

E

Einzelbild-Animation 9, 30
Entwicklungsumgebung
– Animate 17
– Cinema 4D 60
Extrudieren 63

F

FLA 29
Flash 16
FLV 28
Framerate (Animate) 25, 30

G

Glas (Textur) 77

H

Holz (Textur) 78
HTML5 29

I

Instanz (Animate) 22
Interaktion und Reaktion 13
Inverse Kinematik 11, 38

K

Kamera 81
Keyframe 9, 64
Kinematik 11
Kinematograph 8
Koordinatensystem
– HPB 62
– XYZ 60
Kunststoff (Textur) 77

L

Licht 82

M

Masken (Animate) 37
Maxon Cinema 4D 60
Metall (Textur) 76
Morphing 10, 36
Motion Capture 12
MOV 28
MP3 27
MP4 28
Mutoskop 8

P

Performance Capture 12
Pfadanimation 10, 32, 71
Praxinoskop 8
Programmierung (Animate) 41

R

Rendern 83
RIA 16
Rich Internet Application 16

S

Schaltflächen (Animate) 24
Schlüsselbild 64
– Animate 26
– Cinema 4D 64
Schlüsselbild-Animation 9,
31, 63
Shader 76
Stop-Motion-Film 9
Symbol (Animate) 22
Szene 80

T

Texterfassung (Animate) 21
Textur 76
– Glas 77
– Holz 78
– Kunststoff 77

– Metall 76
– Stoff 79
TIFF 83
Tweening (Animate) 31

V

Video (Animate) 28
Vorwärtskinematik 11

W

Walt Disney 2, 9
WAV 27

Z

Zeitleiste 67
– Animate 17, 25
– Cinema 4D 67
Zeitleisten-Animation 9